苏州大学国家级一流本科专业建设成果

视觉传达设计
必修课

VISUAL COMMUNICATION DESIGN
COMPULSORY COURSE

信息
可视化设计

INFORMATION VISUALIZATION DESIGN

杨朝辉　丛书主编

方　敏　丛书副主编

项天舒　郭子明　陈义文　编著

化学工业出版社

·北京·

丛书委员会名单

丛 书 主 编：杨朝辉

丛书副主编：方 敏

编委会成员：蒋 浩　薛奕珂　赵武颖　赵志新　王 璨　石恒川

　　　　　　张 磊　周倩倩　吕宇星　项天舒　郭子明　陈义文

内容简介

随着智能互联网的快速普及，信息已然处于第七次技术革命中，爆炸式的信息增长以及5G网络所带来的传播便捷为信息传播提供了广泛的应用空间。信息可视化设计已经不再作为支撑设计作品的技法，而是成为设计作品的核心特色。本书首先从历史中总结归纳概念，通过七章内容系统介绍信息可视化设计的基本理论知识。其次从信息整理与整顿法则，以及象形图与图解的设计制作中，拆分信息可视化设计的教学内容，便于读者消化与参考。最后，在新媒体时代的环境中，找到信息可视化设计的立足点，为当下的设计实践提供理论参考和策略指导。

本书从历史角度对信息可视化设计重新释义，紧密结合实际应用，使读者能够科学地运用相关知识，厘清逻辑架构，从而有效提高读者对信息可视化设计乃至其他相关设计的综合设计能力。本书既可以作为各艺术设计院校信息可视化设计课程的教学用书，也可以为广大艺术设计爱好者提供设计参考。

图书在版编目（CIP）数据

信息可视化设计 / 项天舒，郭子明，陈义文编著. —北京：化学工业出版社，2022.10
（视觉传达设计必修课 / 杨朝辉主编）
ISBN 978-7-122-42008-4

Ⅰ.①信… Ⅱ.①项… ②郭… ③陈… Ⅲ.①视觉设计 Ⅳ.① J062

中国版本图书馆 CIP 数据核字 (2022) 第 148340 号

责任编辑：徐 娟　　　　文字编辑：蒋丽婷　　　　版式设计：郭子明 陈义文

责任校对：李 爽　　　　　　　　　　　　　　　封面设计：侯 宇 项天舒

出版发行：化学工业出版社（北京市东城区青年湖南街 13 号　邮政编码 100011）
印　　装：中煤（北京）印务有限公司
787mm×1092mm　1/16　印张 10½　字数 250 千字　2023 年 2 月北京第 1 版第 1 次印刷

购书咨询：010-64518888　　　　　　　　　　售后服务：010-64518899
购书网址：http://www.cip.com.cn

凡购买本书，如有缺损质量问题，本社销售中心负责调换。

定　价：68.00 元　　　　　　　　　　　　　　版权所有　违者必究

写在前面的话

设计，即解决问题的过程，人类改变原有事物，使其变化、增益、更新、发展的创造性活动，是构想和解决问题的过程，涉及人类一切有目的的创造活动。因此，我们将它视作为人类的基本特征之一。设计源于各种决定及选择，它是人类通过技术手段实现各种价值的方法论。

如今的中国艺术设计教育已然进入稳定发展的繁荣阶段，依托于互联网平台的便捷，我们得以轻松获得海内外的众多设计案例。丰富的资料使我们有足够的空间去思索，究竟有哪些内容可以成为有意义的课程教学目标。日新月异的技术革新使得人类社会飞速地进步，社会对于设计的需求已经不能停留在艺术性的创造上，设计应该更加贴近生活，把艺术高于生活的部分以更加合理的方式融入日常生活中。这样的愿景促使我们不能只把目光停留在琳琅满目的艺术形式上，还有更加明确且有针对性的目标需要我们去挖掘。

本丛书命名为"视觉传达设计必修课"，此次出版《产品品牌形象设计》《机构品牌形象设计》《广告设计》以及《信息可视化设计》四本。虽是"必修课"，但不完全是基础教学的内容。我们意在强调以培养符合当代中国社会需求的视觉传达设计人才为首要目标，并且为广大设计爱好者、需求者提供优秀可靠的理论参考与设计案例。从设计学的视角出发，本丛书延续了之前产品案例选择的规范与严谨，并根据时代主题、市场环境以及大众审美的需求，在适用于课程教学的基础上，提出更加具有针对性、实用性、趣味性、创新性的设计观点。我们始终致力于将完整的设计过程呈现给读者，不仅有对某个设计案例的分析，更有对社会变迁、时代更迭的思考与启示。授人以渔而非授人以鱼，我们希望通过还原设计原本的面貌，让人们将目光聚焦从设计的结果转移到设计的需求与过程中。

本丛书作为国家社科基金艺术学重大项目"中国品牌形象设计与国际化发展研究"的重要成果，将在技术引导信息突破国界的大环境中梳理科学有效的设计方法论。产品与机构是消费者接触最多的品牌形象，广告是推动品牌形象设计有效的路径，信息可视化设计是贯穿始终的核心方法论。因此，本丛书在对中国品牌形象的研究中扮演着极为重要的角色。不胜枚举的中国品牌形象为本丛书提供了丰富的案例支撑，国际化、数字化的品牌形象设计需求也为本丛书创造了更多有意义的课题方向与实践目标。

在苏州大学艺术学院给予的平台、学院领导的大力支持下，以及化学工业出版社领导和各位工作人员的倾力相助、各位编委的共同努力下，加上几位编著者的紧密协助，本丛书得以顺利出版。在此，向以上致力于推进中国设计教育事业的专家、同行们致以诚挚的敬意和感谢！本丛书的编纂环节历经了艰难辛苦的探索，书中难免有疏漏与不足，敬请广大读者批评指正，便于在以后的再版中改进和完善。

<div style="text-align:right">

杨朝辉

2021 年 12 月

</div>

注：本丛书为国家社科基金艺术学重大项目"中国品牌形象设计与国际化发展研究"阶段性成果，苏州大学国家级一流本科专业建设成果。

目录

CONTENTS

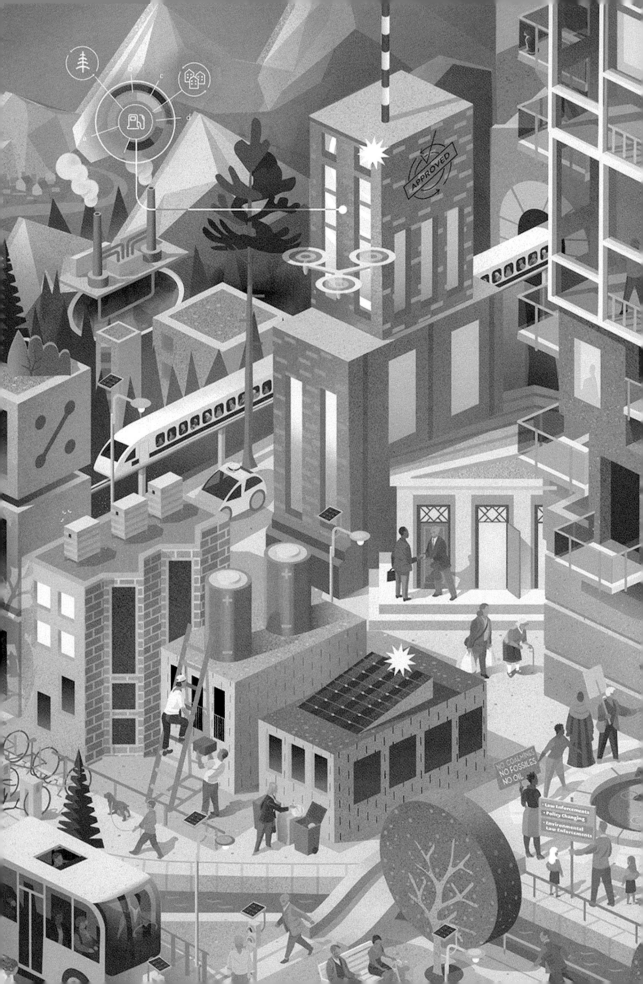

信息
可视化
设计

第1章 信息的历史：
可视化设计的流变

内容关键词：

信息可视化的历史　可视化设计流变　视觉设计

学习目标：

· 了解信息可视化设计的历史
· 了解不同时期的可视化设计方法

1.1 导语

1.2 信息可视化的源起
- 文字
- 壁画与图腾

1.3 中世纪至近代初期
- 反对科学的时代与象征权威的手稿
- 艺术家塑造科学

1.4 19 世纪与 20 世纪
- 地图学兴起
- 广泛应用的信息可视化设计

1.5 20 世纪至今
- 信息可视化设计的普及
- 信息可视化设计的理论发展

1.6 专题拓展——《MeToomentum》数据可视化项目

1.7 思考练习
- 练习内容
- 思考内容

1.1 导语

信息可视化设计无疑是近年来最热门的视觉传达设计课题之一。

随着人类对信息技术的不断开发，智能互联网社会已然将人类文明带入一个全新的时期。人们的衣食住行早已是今非昔比，实体货币不再是日常的必需品，人们购买商品也多从线下店铺搬进了各种智能终端的屏幕内。数字化的信息社会是当今人类的时代主题，各种发生在云端的信息交互与数据运算将广泛分布在各地的人们紧密地联系在一起，爆炸式增长的各种信息充斥在生活的方方面面。为了获得瞬间的线上关注，并且得到更深入、更快速的传播，抽象复杂的信息必须经过有效的可视化设计来实现高效率传递。在规模如此巨大的信息需求下，信息可视化设计获得了极大的发挥空间。人们开始越来越关注信息可视化设计的发展，制图师、设计师、程序员、统计学家、科学家以及新闻工作者都纷纷加入信息可视化的创作团队中。如今的信息可视化设计已经不再是艺术创作群体的专有名词，而是成为全人类需要共同面对的一个应用型课题，它是指导着一切有关信息呈现活动的方法论。

许多学者认为"信息可视化设计"的概念来自计算机领域的研究，直到近年来才有艺术设计领域的学者开始逐渐涉及这一概念。一方面，计算机工程师对这一课题的理解和分析还基本圈定在技术实现和流程应用的范畴；另一方面，信息设计师对于信息可视化设计大多处于被动的配合状态，没有形成对信息可视化设计的系统认识，所以当前的学术观点对信息可视化设计的理解普遍局限在对视觉符号的运用和图形界面的处理上。从设计学的视角来看，信息可视化设计绝不能仅将其看作制作富有艺术形式的图表那样简单。设计学关乎着人类的造物思想，不仅设计学的专业人士需要深刻理解，其他领域的专业人员也应要有这样的见识。透过现象追寻其本质，信息可视化设计的首要目标是解决人类的信息传播需求。但在开始讨论信息可视化设计的理论概念之前，我们应先梳理清楚信息可视化设计的流变史，以史鉴今，从漫长的历史进程中了解信息可视化设计的诉求，并以此来剖析我们该怎样去理解信息可视化设计。

1.2 信息可视化的源起

1.2.1 文字

　　文字，是讨论信息可视化设计源起不可避开的部分。当今的文字系统已经完备，人们只需要通过排列组合创造新的词组便能表达新信息，因此已经不再需要创造新的字。在艺术设计专业中，字体设计课程是从艺术形式上对目前已有的文字进行二次创作，并不是以创作新的文字为设计目的。所以在大多数设计学视角下的讨论中，文字不再属于信息可视化设计的范畴，它已经是能够精准表达信息的工具。但从本质来看，早期的人类通过创作可视符号或者图案来解决传递信息的设计需求，这些符号、图案久而久之逐渐形成了群体之间的符号体系，并进化成为文字。这与当今的设计师通过各种信息图形来展现某个内容或者不同内容之间的相关联系并无差别。

　　目前能够追溯到的世界上最早的文字系统是公元前3000年的楔形文字（图1-1）。当时承办文书的吏员使用削尖的芦苇秆或木棒在软泥板上刻写，软泥板经过晒或烤后变得坚硬，不易变形，由于多在泥板上刻画，所以线条笔直形同楔形。这是人类历史上最早的信息可视化设计尝试，尽管楔形文字已经失传绝迹，但是将信息以一种可视化图案呈现的方法论指导了西方文明的文字设计。

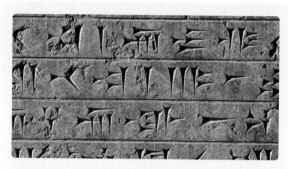

图1-1　楔形文字石板

　　中国最早的文字起源于何时已经难以考证，当今能够确定的最早文字系统是商代的甲骨文（图1-2）。在河南舞阳贾湖遗址中出土的龟甲等器物上契刻的符号距今有近8000年的历史，更是早于商代4000多年。这些符号被称为贾湖刻符（图1-3），其形式与商代甲骨文十分相似，极有可能掀开中国文字历史更悠久的面纱。比起仅靠语言进行的面对面信息交流，文字显然解决了时间与空间给信息带来的痛点，而且从视觉接收到的信息远比听觉带来的瞬时思考要稳定得多。文字的成熟和广泛应用，为人们的信息记录和远程通信带来了重要突破，甚至在同一文明中使用文字可以突破方言产生的隔阂。

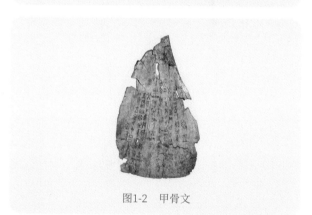

图1-2　甲骨文

图1-3　贾湖刻符

文字自诞生以来一直是人类最重要的信息工具，直至今天人们的信息交流也无法逃离文字的桎梏。如今的文字因为人类文明的不断进步，已经从最初的象形图案进化成为拥有一套完整体系标准的信息可视化工具。人们不再需要通过创造新的文字来解决难以表达的信息或是新的内容，只需要将文字赋予新的含义或是进行组合形成词语便可以传播他们想要表达的信息。任何种族的人，只要使用同一种文字，便可以进行稳定的信息交流，所以文字是人类最伟大的创造之一，亦是最伟大的信息可视化设计。

1.2.2　壁画与图腾

语言与文字是人类最初为了传递信息而做出的尝试，而关于信息可视化设计的源起还有一部分内容需要认真讨论。远在文字被发明之前，人们就已经致力于将信息用视觉可以接收到的方式表达出来，史前壁画就是一个典型的案例。

法国肖维岩洞（La Grotte Chauvet）壁画（图1-4）距今约 36000 年，是目前已知的人类最早壁画。经考古学家鉴定，这些壁画由旧石器时代人类所绘画及雕刻，原料使用红赭石和木炭等黑色颜料。450幅保存完好的绘画主题包括至少 14 种动物，例如马、犀牛、狮子、水牛、猛犸象或是打猎归来的人类，其中还有冰河时代的罕见物种，甚至还有从未发现的物种。

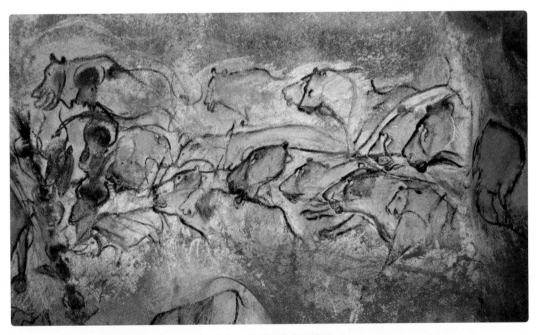

图1-4　法国肖维岩洞壁画

法国拉斯科洞窟（Lascaux）壁画（图1-5），其图画大致完成于 15000 年以前。洞窟内有壁画 100 多幅，保存较好。题材以马最多，还有牛、驯鹿、洞熊、狼、鸟等，也有一些想象的动物，而唯一的人物形象就是一个被野牛撞倒在地的人。画面大小不一，长者约 5.5m，短的有 1m 左右。画面大多是粗线条的轮廓画剪影，即在黑线轮廓内用红、黑、褐色渲染出动物的体积大小，形象生动，色彩明快，富有生气。不论这些壁画创作的初衷是用于表达某类信息，还是记录某个故事，抑或是与巫术祭祀有所联系，这些

具象的信息都在向当今的人们展现史前先民的生活，并试图将他们的所思所想传达给后世。因此，我们不仅要感受史前壁画所带来的艺术价值，更要去思索人类为何要将所见所想的信息以如此具象的形式保留下来，这些动机是激励着人类去不断创造信息可视化设计的根本目的。

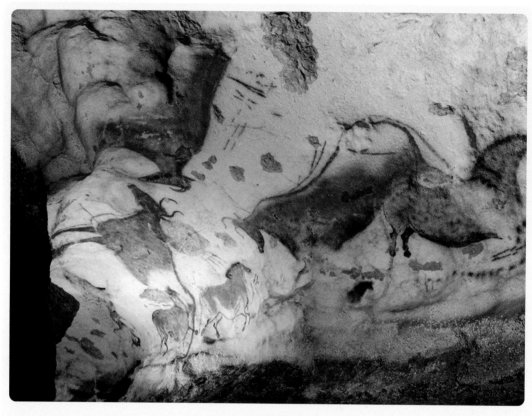

图1-5　拉斯科洞窟壁画

　　远古先民对于信息可视化设计的尝试除了广为人知的史前壁画外，还有灿烂辉煌的图腾文化。古代部落为表现某种对自然的信仰或是对祖先与神明的崇拜，采用各种徽号或象征来作为自己部落的图腾。图腾在中国先民的器物中体现得尤为明显，比如最为典型的旋纹彩陶尖底双耳瓶（图1-6），瓶身上装饰性极强的图腾纹样正是先民观察天体星象并将其运动轨迹复刻于器皿上的信息可视化设计。图腾作为人类的原始信仰符号，直至今天也依然影响着不同地域的人类文明，足可见最初的信息可视化设计对人类的深远影响。

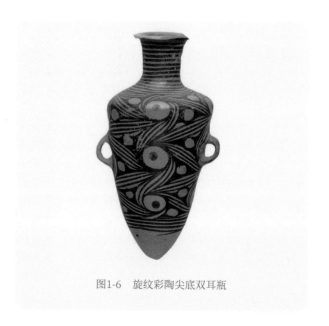

图1-6　旋纹彩陶尖底双耳瓶

1.3　中世纪至近代初期

1.3.1　反对科学的时代与象征权威的手稿

　　长期以来，在西方学者的观点中，中世纪被认为是一个反对科学的时代。中世纪的主要特征是统治阶级之间存在着长期的野蛮冲突，并且社会中普遍都是文盲，所以在这个时期，能够记录知识的信息可视化设计成为少数人掌握的核心技术。当时，知识与宗教信仰的培养密切相关，所以知识的获取和传播主要发生在修道院内，仅有一小部分的知识传播来自宫廷中。中世纪的信息主要依靠手稿形式进行传播，手稿的设计制作缺少规范且因为材质的问题而难以长久保存，只有极少数的信息可视化设计案例被保存了下来，这些案例之间几乎没有任何联系。由五张羊皮纸缝合在一起组成的"圣加尔计划"（图 1-7）就是其中之一，这张手稿来自公元 800 年左右西欧法兰克王国的全盛时期。

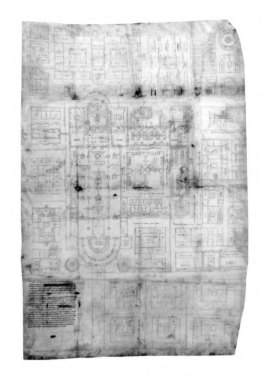

图1-7　公元800年的赖兴瑙修道院平面图"圣加尔计划"

　　当时德国南部博登湖上的赖兴瑙（Reichenau）修道院绘制了这一建筑平面图，并将其献给邻近的圣加尔（Saint Gall）修道院的院长。该平面图显示了一个复杂的修道院综合体，包括中央建筑，如教堂（在垂直轴左侧）、回廊（在教堂的右边，为僧侣提供住宿与活动场地）以及许多沿着外部边缘分布的商业建筑。这个计划与圣加尔的实际历史建筑都缺少联系，因此它被视作对修道院社区环境设计理想的可视化呈现，即一种对中世纪早期人口稀少的欧洲有着巨大意义的思想可视化呈现。像这样的信息可视化设计案例在 15 世纪中叶欧洲的印刷术出现之前没有形成具有一定规范的制作体系，但是这些将信息通过可视化形式保存的实践与尝试，为当下的人们正确认识信息可视化设计提供了参考与借鉴。在历经了无数次信息技术革命之后的今天，人们已经很难想象一份手稿对于传播信息来说有多珍贵。因为手稿的制作材料极易遭到破损与毁坏，所以在中世纪的手稿文化中，如何保存这些信息是可视化设计创作者首先要考虑的问题。承载着知识的信息因为载体的限制而极其容易消失，宗教与科学权威的信息可视化设计相比起个人的创作来说拥有着更大的影响力。中世纪的信息因为是通过手稿进行信息的呈现，所以极容易受到各种来自个人的干预和影响。这个时期的手稿都是定制化的设计制作，针对不同个人的使用需求会进行相应的调整。每次抄写临摹手稿时，原始的信息都会被进行针对性的调整。手稿的制作者根据读者的需要，将信息与相关的作品结合起来，或者放置到一个全新的设计布局中。在文字体系趋向于完整的阶段，信息可视化设计的重点内容不再仅是表达清楚某种信息，而是要将读者所需要的信息通过排列、组合以及图案辅助的方式设计好，以此来提高读者通过视觉来接收信息的效率。在这种根据个人需求进行设计制作的过程中，信息可视化设计扮演着极为重要的角色，最常见的形式就是图表和地图中的相补充说明。同文本一样，这些信息可视化设计创作经常在临摹的过程中被修改或重新设计。可以说，文字的出现使得人类拥有了标准化的信息表达工具，所以人类在文本信息的表达上已经不再执着于创造新的文字而是通过将字母组合成为词组的方式。信息可视化设计的概念已经开始趋向于通过设计制作相应的信息图形或图表来提高信息传递的效率。所以即使整个中世纪的手稿大部分是由文本组成的，仍然有必要去挖掘这一时期信息可视化设计所体现的丰富多彩的视觉宇宙。图像形式的科学知识经常被整合到复

杂的框架中，为文字进行进一步的解释说明。这使得读者拥有了另一种理解路径，即从更加直观的视觉角度精准获取这些信息。中世纪的信息可视化设计因为特点鲜明的时代背景而充满了宗教与神学的色彩，如1180年西班牙修道士贝亚图斯（Beatus）创作的耶稣家谱（图1-8），这些人物通过线条串联在一起并构成了家谱的框架，家族的血脉最终汇聚成为一幅关于圣婴、圣母玛利亚和三位国王的画像。图中直观的框架结构向读者清晰地展现了信息的逻辑关系，这样的创作形式直到今天也在被视觉传达设计领域的设计师们使用。来自塞尔维亚的主教伊西多尔（Isidore）的著作《词源》（Etymologiae）（图1-9）是一本百科全书，记载了那个时代的各种知识，几个世纪以来一直被后人抄写和阅读。

中世纪时期有着丰富的信息可视化案例，随着人类对于自然的不断探索与认知，后来逐渐出现了更多来自解剖学、地理、历史等领域的信息可视化设计案例。这些案例不仅为人类解释复杂信息提供了重要的参考，更是在一次又一次的抄写与临摹中将信息可视化设计的方法与经验传播给了从事信息可视化设计的创作者，这使得人们更加善于表达难以通过文字传达的信息，潜移默化地影响了人类文明对于信息的使用与理解，这也为近代初期的信息可视化设计发展创造了条件。

图1-8　公元1180年贝亚图斯创作的耶稣家谱

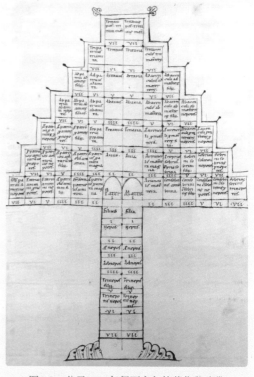

图1-9　公元1136年伊西多尔的著作《词源》

1.3.2 艺术家塑造科学

进入近代初期，西方人类文明开始了一个长期的智力发展过程。与过去的传统知识权威相比，西方文明的智力发展过程使得人们对来自个人的专业知识日益重视。承载着知识与文化的信息可视化设计开始越来越多地由思想家和艺术家创造，他们致力于可视化自己对现实的观察与研究，并且相信着自己的智慧力量。德国文艺复兴时期的艺术家阿尔布雷特·丢勒（Albrecht Dürer）对人类的身体比例进行了科学信息可视化的尝试，他的主要理论著作《人体比例四书》（图1-10）展示了其在多年的时间里开发出的一套测量系统。这本书里包含了近千个数据实例，这些数据很可能不是通过度量模型来收集的，而是通过无数次迭代运算得到的，在这个过程中拥有可视化信息的解剖图扮演着极为重要的角色。

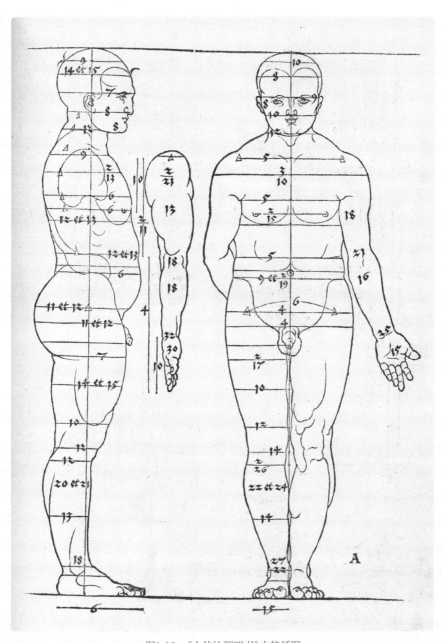

图1-10 《人体比例四书》中的插图

近代历史的辉煌应该归功于技术的革新。1455 年左右开始广泛普及的印刷术是信息可视化设计得到快速发展的重要催化剂，它使得各种各样的信息可以稳定地得到复制，这为各种题材的书籍在普通大众之间的流行铺平了道路。德国历史学家哈特曼·谢德尔（Hartmann Schedel）的《纽伦堡编年史》（图 1-11）是印刷术早期最著名的作品之一，其中的配图是由迈克尔·沃尔格姆特（Michael Wolgemut）进行设计绘制的。这部讲述圣经故事的历史著作具有极为重要的学术与历史价值，其中故事分为七个时期，从创世纪直至最后的审判。为了进一步提高人们通过视觉去感知信息层级关系的效率，一些十分常见的信息可视化设计形式都被应用其中。信息可视化设计在书籍中的应用得益于印刷术的出现，久而久之，被大量使用的写作格式与制图惯例逐渐成为书籍设计的普适规范。与此同时，雕刻技术的快速发展使得印刷术被确立为针对信息可视化的高效复制技术。因此，无论是单独的一张图表或是装订成册的书籍、地图、图表或是其他形式的信息可视化设计都成为印刷文化的重要组成部分。

图1-11 《纽伦堡编年史》中的插图

许多科学理论都是在解释人类对世界产生的困惑与自然界中的多样性，这些理论几乎都是以一种结构化的、简洁的信息可视化形式呈现。因此，科学理论可以被认为就是解释人类无法理解的信息的可视化设计。这些承载着科学理论的信息都来自人类对世界的观察与认识，在这个过程中信息可视化设计无疑是最重要的信息呈现方式。在这个时期出现了许多有意思的案例，其中，在越来越多的关于大自然以及系统描述动物和植物信息可视化设计的影响下，自然历史作为一个重要的研究领域出现在人们的视野中。德国植物学家和插图画家乔治·狄俄尼索斯·埃雷特（Georg Dionysius Ehret）与瑞典植物学家卡尔·冯·林奈（Carl von Linné）对植物的生殖器官进行了分类（图 1-12），这些信息可视化设计中展示了不同个体的组织特征，即可见生殖结构的位置和数量，如雄蕊和雌蕊。该图将植物的关键元素分离开来，并以清晰可见的方式排列它们，使读者能够轻松理解并消化这个分类系统，林奈对植物繁殖的研究也为现代植物学奠定了基础。随着人们对科学的理解越来越深入，人们也开始更加重视观察测量和数据收集，因此在 18 世纪人们开始尝试运用统计图表来可视化数据信息。德国学者波茨施（Potzsch）于 1799 年记录了在德累斯顿的易北河不同时期的每日水位以及一些因为特殊事件而产生的高水位。与此同时，信息可视化设计的影响也体现于教学活动中。信息可视化设计的直观呈现效率，远比只通过文字教学所带来的成果显著。随着印刷材料的普及，欧洲人口的识字率不断上升，因此，制作精美的信息可视化设计也对执行政治目标产生了便利。

图1-12 《性与植物学》中的插图

创作于 1782 年关于黑奴交易的信息可视化设计被认为是 18 世纪晚期在英国形成的反奴隶制运动的标志（图 1-13）。绘制这幅插图的艺术家并不为人所知，这个作品来自英国废奴主义者托马斯·克拉克森（Thomas Clarkson）出版的书籍中。它通过直观的结构展示呈现了运输船的不同部分，鲜明的主题内容使得同类型的信息可视化设计创作成为当时的政治符号。

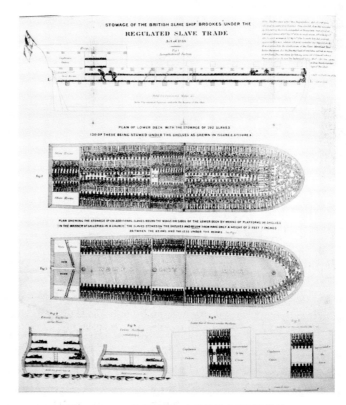

图1-13 1782年关于黑奴交易的信息可视化设计

1.4 19 世纪与 20 世纪

1.4.1 地图学兴起

地图的广泛应用可以追溯到近代初期，而地图学的兴起则是在 19 世纪后。自 15 世纪以来，欧洲列强在霸权野心的驱使下，对地球上的大部分地区进行了疯狂的殖民侵略，在侵略的过程中，人们对地球上大陆的位置和面积有了新的认识，这直接促进了地图的快速发展。在这样的大环境中，制图逐渐成为一种极为必要的系统，它形成了一种统一的标准，并应用于地理信息的记录与可视化。制图员通过收集关于地理信息的新发现，将依附于航海日志中的数据信息整理出来并设计成为地图，再把不同的内容组合到一起，最终形成人们认知世界的新概念。随着人们越来越精确地认识到世界版块的模样，地图出版商开始推出系统化的地图集，这些地图集随着大航海时代的开启得到普及并被许多博物馆珍藏。地理学作为一门展现地理信息的科学学科，也因为地图集的普及而得到了发展。制图师亚伯拉罕·奥特柳斯（Abraham Ortelius）创作的地图集《世界概貌》（Atlas）被认为是人类历史上第一张现代地图，其内容在几十年的时间里不断被扩充。

进入 19 世纪后，工业革命给人类文明带来了一系列长期且根本性的变化，这些变化导致欧洲和北美地区日益获得世界范围的政治和经济影响力。工业化进程的发展深刻改变了西方社会的面貌，并且对技术与经济产生了深远影响。这一时期，信息可视化设计开始有了爆发性的增长，以地图和图表为代表的信息可视化设计渗透至与媒体文化相关的许多领域。这些变化的产生根植于技术的革新，并且深受当时思想潮流的影响。18 世纪末出现了平版印刷术，并进一步发展成彩色印刷工艺。这一技术明显比占据着主导地位的铜版雕刻工艺更加高效且节省成本。平版印刷术带来了更多的印刷量，这导致了 19 世纪视觉设计文化的全面爆发。在这个时期，越来越多的彩色信息图被出版，如地图、地图册、海报、作品集等信息可视化设计被公众更广泛地接纳与使用。在这样的环境背景下，地理学的研究对象早已超脱过去的范围，不再仅是针对地球表面的问题进行讨论，更加具有针对性与深度的专题地图学因此获得发展。1799~1804 年，德国博物学家亚历山大·冯·洪堡（Alexander von Humboldt）远征中南美洲。在探险过程中，洪堡绘制了无数的草图和地图，后来他再让制图师和雕刻师对这些草图进行后期加工，这对于整个地图学的发展都具有深刻影响。

信息可视化设计在地图学中的应用具有历史意义，这是信息可视化设计制定标准并影响整个人类文明的重要案例。在这样日积月累的影响下，收集和利用数据信息已经成为各学科基础研究中理所当然的事情。因此，有更多的科学家和学者开始大胆地尝试不同类型的信息可视化设计，将它们用于展现研究领域中难以直观阅读的知识与数据。信息可视化设计从地图学中开始衍生，例如数学家和政治家查理斯·杜芬（Charles Dupin）绘制的法国大众教育地图被认为是世界上第一张分级统计图，它精准地反映了法国不同地区的受教育程度。在信息可视化设计得到广泛使用的环境下，统计学发展成为一门科学。数据收集和分析方法经历了近十年的发展过程，才使统计领域得到学术界的认可。至此，许多国家的政府行政部门设立统计处，专家们一次又一次地努力用图表来呈现诸如人口、经济等数据信息。

地图学依靠信息可视化设计的发展与普及获得了快速兴起的机遇，正如信息可视化设计在法国被称为是 19 世纪分析和讨论主题的科学方法，尽管这个方法确立的过程十分缓慢，但它却是人类稳定且可靠的信息呈现方法。尺寸较小的图表和地图在这个时期的使用量成倍增加，它们成为科学书籍或是文章的典型特征，并逐步扩展到日常新闻中。人们正是在地图学兴起的影响下，越来越重视通过信息可视化设计获得的信息交流能力。

1.4.2 广泛应用的信息可视化设计

从 20 世纪初开始，信息可视化设计继续如同 19 世纪一般快速普及。信息可视化设计开始不断触碰新的内容和用途，其中包括插图杂志、商业海报、科普书籍、墙壁大小的信息图表以及学校和展览中用以辅助呈现信息的视觉设计。这些应用一直延续到了今天，我们已然身处于无处不有信息可视化设计的世界，报纸上、网站上以及各种流行书籍中的信息可视化设计早在 20 世纪就已经得到了广泛应用。这些信息可视化设计的作品不断出现在大众的视野中，最终促使人们开始将信息可视化设计的制作视为一种艺术学专业。除了需要通过图表来辅助呈现信息的学者、科学家和需要通过信息图形（Information Graphic，简称 Infographic）来实现更精准报道的记者外，设计师也越来越多地进入这个领域，开始进行各种形式的信息可视化设计创作。1932~1946 年的十多年间，中国著名的建筑学家梁思成和中国营造学社的同仁，自发开始了抢救式的古建筑考察之旅。他们前后考察了全中国 200 多个市、县，上千个古建筑，对多数典型古建筑进行了精细测绘（图 1-14）。梁思成笔下的中国古建筑测绘图纸，一方面创造性地融入了中国传统工笔画和白描的技巧，另一方面又借鉴了西方建筑学的制图手法，将中式典雅与西式美学融为一体，最大程度地呈现了中国古建筑独特的结构与美感。

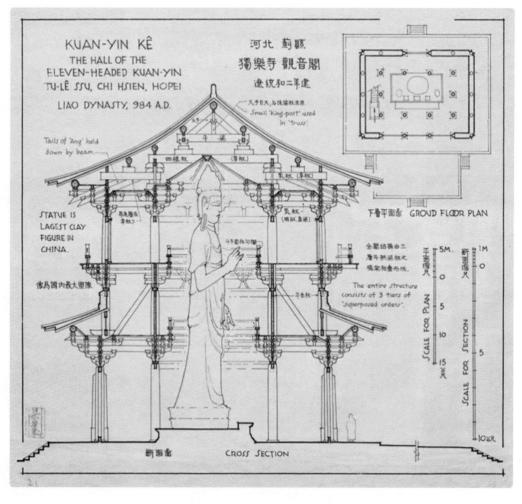

图1-14　1932~1946年间梁思成创作的古建筑测绘图

　　这些现象的星星之火其实早在19世纪就已经出现，例如一些领域的专家与插画师或雕刻师密切合作，使自己需要的信息能够以符合要求的形式进行充分的可视化设计。而到如今，已经出现更加强大且专业的团队致力于出版机构和编辑部门的这些工作，这使得信息可视化设计的质量得到了稳定的保证。20世纪见证了信息可视化设计理论的发展，最初研究这些理论的专家学者不断扩大范围，信息可视化设计这个现象已经不再仅是某些领域信息的补充说明，已经开始成为艺术学领域专家学者们的重点研究对象。

　　直至今天，信息可视化设计范畴在许多方面已经拥有丰富的理论知识。从设计学的角度来看，信息可视化设计在20世纪扮演着重要角色，许多设计师在创作过程中都在试图找到一种当代的视觉设计语言。1971年美国罗氏制药公司的宣传册向世人展现了信息可视化设计的审美价值所在。它包含了大量的信息详细可视化设计，通过这些直观且兼具艺术性的信息图形，详细描述地了罗氏制药产品的影响，以及药物作用于神经的过程和各种各样的统计数据。但是信息可视化设计并非万能公式，虽然整本书被认为是现代设计的标志，但很多人会认为这是一种相当不清晰的信息呈现方式。因为充满艺术性的图解使得很多客观存在的信息及其相互的逻辑关系被简化，所以这些信息图形的艺术性创作很难将信息表达明确。不过这些顾虑很快便因为一场革命而发生了改变。随着信息技术的发展，一场更深刻的变革为信息可视化设计注入了充足的活力。或许至今我们都不能完全厘清这场信息技术的革命为信息可视化设计带来了怎样的影响，但是我们所能观察到的改变却是显而易见的。20世纪60年代后，人们开始尝试将数据收集过程进行自动化，并将其转化为统计地图。自90年代以来，打印技术与计算机软件的日益成熟直接改变了信息可视化设计的生产方式，人们不再需要致力于通过雕刻或是绘画的方式将这些信息可视化设计呈现在受众眼前，仅需要通过计算机设计软件就能轻松实现。在计算机技术渗透至信息可视化设计的背景下，不仅新的视觉表现形式被开发与测试，而且受众与设计中信息的交流、互动及其给受众带来的精神层面的影响都成为设计师们关注的焦点。树图（Treemap）是本·施耐德曼（Ben Shneiderman）和他的团队开发的信息可视化设计（图1-15），旨在解决文件存储的问题。施耐德曼发明了一种软件，可以可视化文件夹和文件的大小，通过将屏幕划分成不同比例的区域来实现分级文件目录。"树图"这个名字表示它在显示层次结构的同时也具有比较各个部分大小的特殊能力。这类关乎着数据信息的正确表述，以及大量数据的导航和可访问性，且支持人机交互的信息可视化设计，直到如今的21世纪也在不断地发展并深刻影响着人类文明的前进。

图1-15　　1991年本·施耐德曼的树图

1.5　20 世纪至今

1.5.1　信息可视化设计的普及

信息可视化设计在当今成为设计领域的明星得益于信息技术的快速发展，快速的信息变革使得传统信息媒体逐渐乏力。在互联网引燃的全新信息化社会中，我们每天都面对着爆炸式增长的信息，这些信息排山倒海般闯入我们的日常生活，尤其是在智能终端迅速普及的当下，随处可见呈现信息的屏幕终端。当每个人都被淹没在信息海洋的时候，信息可视化设计成为信息传播的必然趋势。在过去很长的一段时间里，传统信息媒体通过文字进行广泛的信息传播。文字的诞生造就了印刷术的快速发展，因为初始印刷工艺的局限性，人们传递信息的方式都是以文字为主，图案仅作为辅助信息进行相应的内容补充，以纸为主要载体的传统信息媒体伴随着人类文明一路走到今天。但在数字屏幕终端成为主流信息载体的今天，传统信息媒介已经难以承受越来越多的各类信息。因此，通过计算机软件以极低成本与极高效率创作完成的信息可视化设计逐渐走入信息舞台的中心。信息可视化设计的目的不仅是要把信息明确地传递好，同时也在致力于降低阅读成本以此来提高信息传递的效率。

天猫 2019 双十一作战大图（图 1-16）就是极为典型的信息可视化设计案例，复杂烦琐的策划流程仅依靠一张信息图就可以呈现。这极大地减少了翻阅文字造成的阅读成本，各个时间节点的重点信息内容在图中清晰可见，并且其中的逻辑关系辨识度极高。图 1-16 中更是将双十一活动日当天的 24h 拆开来，以此区别于其他工作日，突出信息的重要性。以图释义，是人类共通的表达信息的方式，它超脱于语言带给不同地域的束缚，以具象的方式还原信息原本的面貌，所以在追逐阅读效率的互联网时代，由文字与图案共同组成的信息可视化设计必然成为最恰当的信息呈现方式。

图1-16　天猫2019双十一作战大图

信息可视化设计是因信息技术的普及才得到人们的关注与重视，但其实自人类文明出现以来，将信息通过可视化形式传递的行为一直存在于人们的日常生活中。直到 20 世纪末，信息可视化的相关概念才被美国学者提出。随着信息传播经过了几次引起人类社会发生质变的技术革命，信息可视化设计已是社会中不可分割的重要组成部分。传递到人们眼中的信息可视化设计种类极为丰富，这些设计创作的差别越来越小，一些核心功能差别几乎为零，这些因素使得数据新闻的信息可视化设计不再仅是满足数据信息社会性传播的工具，它还需要拥有更多艺术性的表达来满足受众群体的情感需求。

1.5.2 信息可视化设计的理论发展

在传统学科分类中，"信息可视化"的概念和理论分析大多集中在计算机科学专业或情报学领域，近年来在艺术设计专业逐渐有所涉及，但仍然处于初步探索阶段，并未形成系统的理论与方法论依据。真正通过跨专业领域的方法对信息可视化设计的本质、特征及发展趋势展开论述研究的案例少之又少。一方面，计算机工程师对这一课题的理解和分析还基本局限在技术实现和流程应用的范畴；另一方面，信息设计师对于信息可视化设计大多处于被动的配合状态，没有形成对信息可视化设计的系统认识。因此，对信息可视化设计的理解也普遍局限在对视觉符号的运用和图形界面的处理上。

1786 年，威廉·普莱费尔（William Playfair）出版的《商业和政治地图集》一书中出现的数据型图表，预示着数据图形学的诞生，由此，抽象的视觉图表成为人们用于解释抽象数据、非结构化信息，以及揭示其背后所隐匿的知识奥秘的主要手段。时至 20 世纪 90 年代，计算机技术所引发的图形化界面设计（计算机数据可视化）（图1-17），使得基于界面交互的信息可视化设计成为可能，由此推动信息可视化的研究渗透到多学科的范畴之中。在此期间，与信息设计、信息可视化设计、交互设计、图表设计相关的专著陆续面世，直观地为设计师开拓了信息设计和图表设计的思维，从不同角度升华了设计师对于信息可视化设计的理解。

图1-17　计算机数据可视化示意图

国外针对信息可视化研究的著作较多，但大多在计算机科学领域，该领域中有三本核心著作分别从不同角度对信息可视化进行了研究。

第一本是由斯图尔特·卡德（Stuart K. Card）、约克·麦金利（Jock Mackinlay）、本·施奈德曼（Ben Shneiderman）合著的《信息可视化：视觉思考》（图 1-18）。书中介绍了多篇经典的具有开创性的关于信息可视化的论文，从思考与认知、心理过程与图形表示等方面探讨了信息可视化所涉及的问题。

图1-18 《信息可视化：视觉思考》封面

第二本是罗伯特·斯彭思（Robert Spence）所著的《信息可视化：交互设计》（图 1-19）。本书作为信息可视化领域最为经典的教材之一，系统地介绍了信息可视化的概念、技术和应用。由于本书主要是针对计算机领域的教材，其核心是结合相关案例来讲述信息可视化的数据描述、数据表示，以及交互层面的编码方法。

图1-19 《信息可视化：交互设计》封面

第三本是科林·韦尔（Colin Ware）所著的《信息可视化：设计感知》（图 1-20）。韦尔认为人类大脑获取信息的方式如同一台超级计算机在查找信息，从人类行为的角度提出了视觉思维与信息可视化如何帮助人们思考的问题。

图1-20 《信息可视化：设计感知》封面

在计算机领域的学科视角中，信息可视化即为将数据信息转化为可视化形式的一种方法，因为其依托于计算机技术得以实现，自然也是由计算机领域的专家来做权威释义。这种学说至今还在影响着信息可视化设计的研究，随着信息技术不断更新升级，很多设计学领域的学者都将信息可视化设计视为计算机发展的产物，似乎是提到"信息"二字就便会联系到计算机技术。在对信息技术极度崇拜的背景下，人们很容易忘记信息可视化的源起远比计算机技术的出现要久远得多。

1.6　专题拓展————《MeToomentum》数据可视化项目

作者：瓦伦蒂娜·德埃菲利波（Valentina D'Efilippo）。

《MeToomentum》是一个自发的数据可视化项目（图1-21），探索MeToo运动（反性骚扰运动）的主题、地理足迹和关键时刻。在性虐待和工作场所骚扰普遍存在的世界里，这种在线对话的方式，已成为一种强大的国际运动，它揭示了问题的严重性，提高了对女性问题的认识并促进了人权。社交媒体将数百万人联系在一起，我们每天花在这些平台上的时间越来越多。社交媒体是一种非常有价值的交流工具，它使人们能够分享和交流，庆祝和挑战。这个项目的起源是一个相当简单的问题：社交媒体能否成为促进社会变革并帮助重塑传统观点的工具？

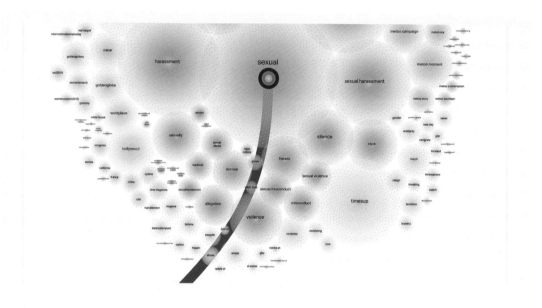

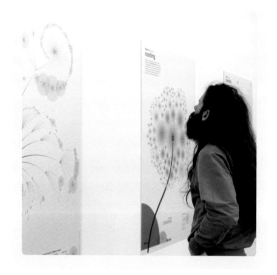
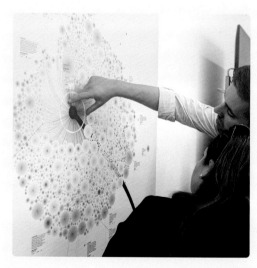

图1-21　大众在参观《MeToomentum》信息图表

《MeToomentum》（图 1-22）是对于女性性侵问题人文关怀的信息设计，其中所有信息均来自作者
发起的互联网活动 "MeToomentum"。许多人参与了活动并分享了自己的经历，每个人都是《MeToomentum》
的创作者。

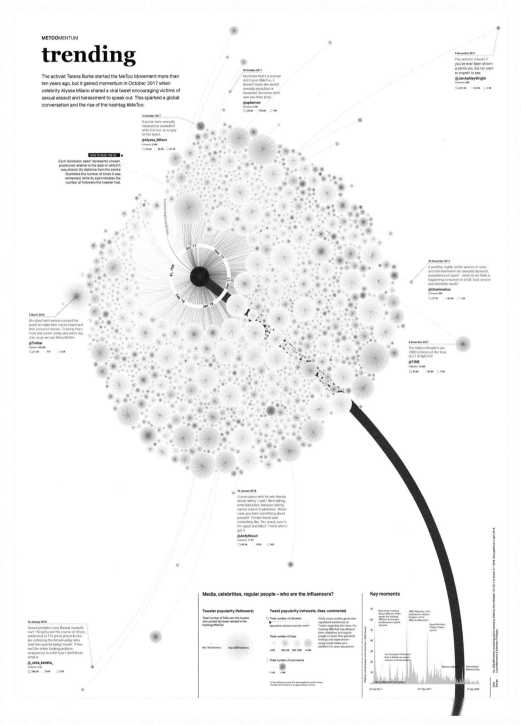

图1-22 《MeToomentum》信息图表　　　　作者：瓦伦蒂娜·德埃菲利波

1.7　思考练习

◆　练习内容

1.选择某个时期特定题材的信息可视化设计，对其出现的原因
进行分析，发现论点，并完成不少于1000字的小论文。

2.分组梳理信息可视化设计发展脉络，通过小组形式进行汇报。

3.创作一张海报，清晰表现信息可视化设计发展的历史进程。

◆　思考内容

1.根据对信息可视化设计发展脉络的理解，尝试列出在日常生
活中被忽略的信息可视化设计，并给出原因。

2.尝试以自己的理解，为信息可视化设计做出定义。

更多案例获取

信息
可视化
设计

第2章 从了解到熟识：
信息可视化设计概论

内容关键词：

信息可视化的概念与定义　为什么要进行信息可视化

学习目标：

· 了解设计学视角下的信息
· 了解人类追求可视化的意义
· 了解信息可视化设计的概念

2.1 导语

2.2 重新认识信息

● 信息的本体
● 六次信息技术革命

2.3 可视化的意义

● 视觉的力量
● 可视化设计与视觉传达设计

2.4 信息可视化设计是
人类认识世界的渠道

● 人类如何认识世界
● 信息可视化设计定义

2.5 专题拓展——《巧克力
使每个人都快乐》

2.6 思考练习

● 练习内容
● 思考内容

2.1 导语

几行字难以将信息可视化设计伴随人类文明走过的岁月说清道明，但是却已经点醒我们该以怎样的视角来面对信息可视化设计。将信息以可视的形式创作出来是人类自古以来的天分，在我们刚拿起笔学习写字画画时，其实就已经学会了如何进行信息可视化设计。在田字格中准确书写每一笔画，在构图中随性勾画每处色彩，都是我们在依据规范完成信息表达需求的设计过程。所以，可以说我们今天去讨论信息可视化设计的目的不是要去学会它，而是要正确认识它、理解它并更好地利用它。信息可视化设计终究是一个设计过程，设计学也有必要为其进行符合设计学理论框架的定义。

从字面来看，"信息可视化设计"能够被分解成"信息""可视化"以及"设计"三个部分。很显然，这是一个拥有明确内容与具体目标的设计过程。"信息"是需要进行设计的内容，"可视化"是需要达到的目的，而"设计"则是达到目的的过程。以这样的角度来理解信息可视化设计，我们能够很清晰地分析各种有关信息的设计结果，并且能够发现更多值得挖掘的内容。作为设计学领域的学者、学生或是对设计有着兴趣爱好的群体，我们在审视信息可视化设计时绝不能仅将其看作为一种艺术形式或一类图像解决方案，它应是人类经过漫长历史岁月逐渐总结出来的一套具有体系的设计方法论。因此，结合第 1 章对历史流变的梳理，我们尝试在本章从"信息""可视化"以及"设计"的角度来对信息可视化设计进行更加准确的定义。

2.2 重新认识信息

2.2.1 信息的本体

信息是改变人类的根本力量，也是创造人类文明的奇迹。"信息"一词在英文、法文、德文、西班牙文中均是"information"，日文中为"情报"，中国台湾称之为"资讯"，中国古代用的是"消息"。信息理论的奠基人香农（Shannon）认为："信息是用来消除随机不确定性的东西"，这一定义被人们看作是经典性定义并加以引用。控制论创始人诺伯特·维纳（Norbert Wiener）认为："信息是人们在适应外部世界，并使这种适应反作用于外部世界的过程中，同外部世界进行互相交换的内容和名称"，这一定义也被作为经典性定义并加以引用。中国著名的信息学专家钟义信教授认为："信息是事物存在方式或运动状态，以这种方式或状态直接或间接的表述"。美国信息管理专家 F. W. 霍顿（F. W. Horton）给信息下的定义是："信息是为了满足用户决策的需要而经过加工处理的数据。"简单地说，信息是经过加工的数据，或者说，信息是数据处理的结果。根据对信息的概念梳理不难发现，不同领域的学者都有对于信息的不同认识，其中计算机领域的信息定义最广为人知。《牛津在线词典》中，"information"（信息）一词被释义为"data that is processed, stored or sent by a computer"（计算机处理、存储或发送的数据）。《辞海》（第七版彩图本）中，对于"信息"一词的释义则为："通信系统传输和处理的对象，一般指事件或资料数据。其量值取决于事件的不确定性，若接收端无法预估事件所含内容和意义，信息量就越大。通常以事件发生概率的对数测度来度量。"

信息需要媒介（图2-1、图2-2）进行传播，信息的媒介亦离不开信息技术，因此在互联网的时代中对于"信息"的解释离不开计算机领域专家学者的身影。在计算机技术尚未普及的过去，将信息以可视化形象通过科学技术手段设计制作出来似乎是计算机领域的专利（图2-3）。因此，人们很容易陷入对

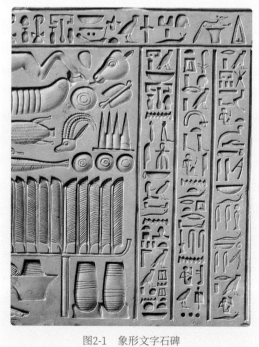

图2-1　象形文字石碑

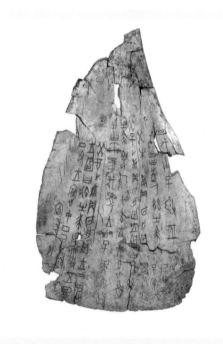

图2-2　甲骨文龟甲

计算机技术的盲目崇拜中，一提及"信息"二字，就联想到计算机。这种情况在设计学领域的研究中极为常见，很多设计学领域的学者将信息可视化设计视为计算机技术或者说信息技术的产物，而未将信息当作一种消息或是资讯。这样的观点无法解释屏幕终端出现之前的信息图形，因此在设计学领域中讨论信息需要抛开计算机技术的影响，而将其单独视为一个需要进行设计的对象。

图2-3　计算机生成图形

2.2.2　六次信息技术革命

　　信息技术伴随着人类社会的发展而不断进化，人类亦通过分享、传输与储存信息提升自己的能力，迄今为止人类文明已经历经六次信息技术革命。

　　第一次信息革命：语言成就人类。世界上存在着各种各样的动物，有些成了地球的统治者，而有些则是在食物链的底端，动物进化的一个重要因素就是信息的分享。猪难以得到进化正是因为对世界的认知会伴随着它的死亡而丢失，猪一生积累的信息难以完全分享给下一代，新生的小猪几乎需要重新开始认知世界。而群居的灵长类动物则可以将对世界的认知分享给群体中的其他成员，久而久之逐渐形成群体的社会化以及种族的进化。语言在其中扮演了极为重要的角色，智慧的来源是信息的交互与传播，通过声音传达的信息以极高的效率进行着传递，类似的现象也出现在例如狼、虎鲸等动物群体之间。

第二次信息革命：文字创建文明。尽管语言能够实现瞬时的高效率信息传递，但是它也有着致命的缺点。语言使得信息依靠口耳相传，瞬时传递却也瞬时消失，口语很难被固定或者成为稳定的信息传递手段，"三人成虎"的故事我们都耳熟能详。而文字能够让信息固定下来（图2-4），帮助人类把对世界的认知与思考一代又一代地流传后世。文字的出现大大强化了人类社会的规则力量，使得人类群体从拥有语言的动物群体中脱颖而出，并形成一种文明。今天我们能够拥有几千年的人类文化、历史、科学知识的传承，文字在其中起到了重要的作用。

第三次信息革命：印刷术（图2-5）推动古代文明。信息只有低成本、大容量地远距离传输，才能实现知识和文化的扩散，即实现文明的传播。文字的出现解决了种群中的信息无法穿越时间的禁锢流传给后世的难题，但文字并不能突破空间的限制进行广泛的传播。信息最早的远距离传输手段是狼烟，它只能传达单一信息。而把大量文字转移到其他地方，则需要庞大的物质载体，印刷术的出现使信息可以低成本地大量存储和传播，使信息能够真正实现大规模的远距离传输。一直到硅这种材料被有效利用之前，人类绝大多数信息都是通过印刷术存储在纸上，以各种典籍的形式呈现，图书成为最全面的信息综合体，人类的文化知识得以有效保存。

图2-4　甲骨文

图2-5　活字印刷

第四次信息革命：无线电引领近代文明。如果说语言、文字与印刷术代表着人类的古代文明，那么无线电（图2-6）则是让信息直接推开了近代的大门。在信息已经可以分享、记录、远距离传输的情况下，

图2-6　早期无线电设备

人类开始追求实现信息的实时传输。无线电的出现使得人类的时空观完全被打破，空间和时间的限制不再束缚着信息传递的脚步，无线电传输让信息在人类历史上第一次具备了强大的社会动员能力。

第五次信息革命：电视（图2-7）推进现代文明。虽然无线电打破了时空限制，但它依然受限于载体，单一的媒体只能够传递声音，电视的出现解决了这一痛点。电视的出现代表了现代文明的最高成就之一，信息传输不再是单一的声音，而是把声音、文字、影像、色彩整合在一起，极大程度地还原了信息本来的面貌，并进行远距离的实时传输。电视第一次让信息带有丰富的感情，使得信息拥有了强大的视觉、听觉冲击力，把人类从单一的时代带向丰富而全面的时代。

第六次信息革命：互联网引爆当代文明。在互联网出现之前，人类的大部分信息传输只能是点对点或点对面的传输，还不能实现真正的"自由"，即多点之间自由地进行信息传输（图2-8）。互联网的出现不但做到了多点之间无障碍的信息传输，而且做到了远距离的实时多媒体传输。可以说，互联网的出现把人类进行信息传输的大部分愿景都实现了，基本解决了人类信息传输需要解决的所有问题，人类因此也进入信息爆炸的时代。

图2-7　Baird 电视(1929年)

图2-8　Amiga 计算机(1985年)

2.3　可视化的意义

2.3.1　视觉的力量

视觉是人类探求、认知客观外在世界及主观内在心理的过程中最重要的角色。统计科学研究表明，超过70%的外界信息通过人眼所获得，视觉是人类获取外界信息的主要途径。视觉神经系统能快速、有效地解读及分析所采集的信息，从而使人类认知外界事物。在纷繁复杂的外界场景中，人类视觉总能快速定位重要的目标区域并进行细致的分析，而对其他区域仅仅进行粗略分析甚至忽视。这种主动选择性的心理活动使得视觉成为人类接受信息效率最高的源头，而这也是可视化设计的核心意义所在。人类为何要做可视化设计？正是因为人类有着规模宏大的视觉信息需求。

可视化，顾名思义，就是让看不见的意象能够被看见（图2-9）。"可视化"一词源于英文"visualization"，其作为专业术语出现始于1987年2月，当时美国国家自然科学基金会（National Science Foundation，简称 NSF）召开的一个专题研讨会给出了科学计算可视化的定义、覆盖的领域以及发展方向。在这类学术观点中，科学计算可视化被定义为利用计算机图形学和图像处理技术，将数据转换成图形或图像在屏幕上显示出来，并进行交互处理的理论、方法和技术。它涉及计算机图形学、图像处理、计算机视觉、计算机辅助设计等多个领域，成为研究数据表示、数据处理、决策分析等一系列问题的综合技术。这样的境遇同学术界对"信息"一词的解释一样，因为由计算机技术兴起，所以人们热情地投入技术的怀抱中，以至于很难再意识到这一现象的本质。可视化离不开对技术的探讨，计算机技术是当前可视化最重要的途径，但不可因此就在计算机技术与可视化之间划上等号。在计算机技术兴起之前，人类早已有四千多年的历史，在这漫长的岁月进程中人类一直致力于寻找提升可视化效率的途径。从最早的原始壁画再到之后的印刷术、电子屏幕，人类一直依靠视觉来与世界进行沟通。视觉是人获取信息最重要的途径，也是人类与世界沟通最为灵敏、快捷的桥梁。所以可视化不仅是计算机领域的一家之言，而应该是人类需要探讨的永恒主题。

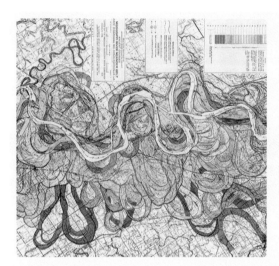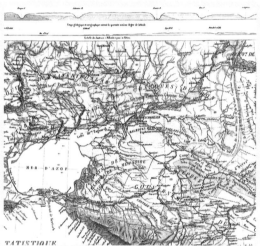

图2-9　信息可视化在气候、地理中的应用

2.3.2　可视化设计与视觉传达设计

设计的对象是创作的产物，但设计的目的并非如此。设计最终是要满足人的需求，即设计是为人服务的。作为生命体，不同的人都拥有与其相应的需求，既有来自生理方面的需求，也有来自心理方面的需求。这些需求不仅是个人的需求，也有社会的需求。心理学家亚伯拉罕·马斯洛（Abraham Maslow）认为，人的需求呈阶梯形分布，由最低级的需求开始向上发展至高级的需求。这些需求可分为五个基本层次：生理需求、安全需求、社会需求（归属和爱的需求）、尊重需求以及自我实现需求（图2-10）。这些需求形成动机驱动人类的各种行动，而行动最终再达到人类的各种目的以此来满足需求。所以，需求、动机、行动以及目的是人类付诸行动的结构框架，而设计亦是如此。任何设计都是为解决某个或是某类问题而出现的方法论，若是解决不了问题甚至是在创造问题，那么这个过程或许可以划分到艺术领域的范畴，但绝对不能归属于设计。以这样的观点来看，任何种类的设计都遵循着这样的法则，无一例外。景观设计、环境艺术设计致力于解决人类生存的空间问题（图2-11），运用现代社会科学技术的发展成果达到实现

更美、更适用、更宜人的空间环境目的。产品设计解决的是人类的物品使用问题，将产品的功能、造型、材料以及用户体验整合并统一，以制作高质量和符合大众审美的合格产品为目的。服装设计则是要解决人类的衣着问题，达到使服装符合人的身体结构和运动特性，并且样式时尚顺应受众审美的目的。

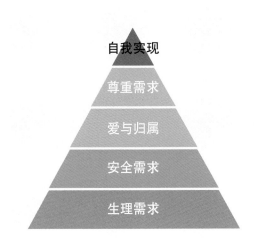

图2-10　亚伯拉罕·马斯洛需求阶梯

图2-11　景观规划可视化设计

　　探讨信息可视化设计的目的，需要先回归到对视觉传达设计目的的讨论中。视觉传达设计需要解决的问题是传达给眼睛的内容，而这些内容其实就是各种各样丰富的信息，所以视觉传达设计的目的就是处理好这些为眼睛提供的信息，也就是把这些信息以可视化的形式制作出来。所以从目的性来看，视觉传达设计就是信息可视化设计，尽管如今的许多学者都将信息可视化设计视作为视觉传达设计中的一种形式或者一个门类，但从广义的视角来看，二者几乎没有差异。若是以这样的设计学视角来解释信息可视化设计，其所能涵盖的内容超乎想象，因为人类自有文明以来就一直致力于信息的可视化设计，不同领域的信息都有着其特定的范式与设计法则。所以，我们从广义上正确认识信息可视化设计的同时，也需要从狭义角度去理解目前我们可以解决的信息可视化设计课题。从设计目的与结果的角度出发，我们可以狭义地认为信息可视化设计即是信息图形的设计过程。

　　信息图形是指数据、信息或知识的可视化表现形式。信息图形主要应用于表达甚为复杂且大量的信息，例如在各式各样的文件档案、地图、标志、新闻或教程文件上，表现出的设计是化繁为简。最经典的案例之一就是哈利·贝克（Harry Beck）设计的"伦敦地铁线路图"（图2-12），不同颜色表示正在运营的不同轨道线路，通过视觉辨识度最高的形式——使用色彩为不同信息做出区分。但是信息可视化设计的目的并不仅是把这些信息罗列出来这么简单，地图的功能是帮助人们找到自己所在的地下网络路线，因此并不是所有的地理信息都需要精准无误地传达，一些不必要的信息需要做出相应的调整。通过观察不难发现，伦敦地铁线路图中的路线几乎都与页面边缘平行或呈45°夹角，车站之间的距离大致相等。泰晤士河的路线是该图中用以参考地理方位的元素，但也进行了相应的简化与调整，使其从视觉观感上更符合整体设计的调性。直到今天，这个设计依然是世界上许多公共交通地图的参照模型。信息可视化设计需要根据信息传递的目标群体，为其设计的信息图形做出相应的取舍。信息需要经过正确的整理与整顿，再进行相应的艺术设计。信息可视化设计从来都不是艺术设计的炫技舞台，它需要切切实实进行信息的准确表达，即使是很多概念性的创作尝试也需要紧紧围绕传递信息的核心目的。一味追求艺术效果的表现而不考虑设计本身的功能性必将是本末倒置的反面案例，既违背了信息可视化设计的初衷，也难以有效地解决设计本身所面临的问题。

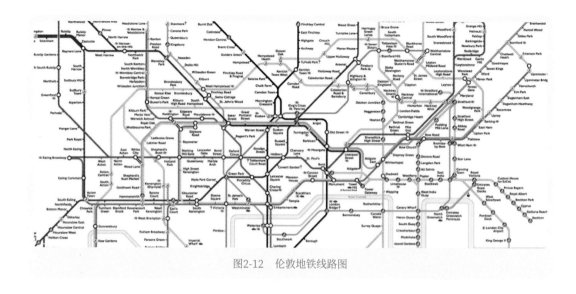

图2-12　伦敦地铁线路图

2.4　信息可视化设计是人类认识世界的渠道

2.4.1　人类如何认识世界

　　人类如何认识世界？ 17 世纪欧洲大陆的唯理论哲学家普遍认为，人类对世界的认识是从一些天赋中发展而来的。代表理论即为法国哲学家勒内·笛卡尔（René Descartes）提出的"天赋观念说"。后来德国哲学家戈特弗里德·威廉·莱布尼茨（Gottfried Wilhelm Leibniz）继承和发展了笛卡尔的观点，提出"天赋实践原则"，这些观点把天赋观念作为公设，以此推演出自己的理论大厦。再后来英国哲学家约翰·洛克（John Locke）针锋相对地提出了相反的观点，他在《人类理智论》开篇中说："人们单凭运用他们的自然能力，不必借助于任何天赋的印象，就能获得他们所拥有的全部知识。"这些关于人类认识世界的讨论，都基于感官所带来的体验，这些体验凝练成为认知，帮助人们更透彻地去认识世界。当一个客观世界中的明确物体或是现象被人的感官接收，人就开始认知它并选择适当方式来表达它。人类这些表达认知的方式最终形成知识体系，并传递给更多的人类形成人们的世界观。最初人类使用简单的图案以及早期的文字来表达对世界的认知，随着人类文明的进步与对世界的不断深入探索，需要表达的认知已经不仅限在直接被感官所察觉到的事物或是现象中，越来越多抽象的概念需要被记载到人类的知识体系中，其中不乏一些无法直接观察到的事物以及通过推测得到的现象理论等。这些复杂的信息需要以更直观且具象的形式进行传递，以此来避免可能产生的歧义。最典型的案例之一就是太阳系的结构图，我们对星系的观测都是基于地球的视角，几乎不可能以第三人称的视角来观测太阳系的全部面貌，为了使人们正确地感知到太阳系星体之间的相互关系，推测这些抽象概念并制成具象的信息图表成为最直接的方式。

　　因此，当文字与简单的辅助图案已经难以完整表达这些抽象认知的全部内容时，信息图形即信息可视化设计成为最好的选择。以马王堆 1 号墓帛画为例（图 2-13），人离世后的升天景象在丝帛上表现得惟妙惟肖，其中体现的不仅是西汉初期人们对神话的信仰，更有当时人们对自然现象的理解。帛画中逝者驾双龙升天，桑葚树上停留着金乌鸟，月宫中有玉兔与蟾蜍。这些玄幻图像不仅向世人更清晰地传达了西汉初期人们对世界的认知，更为当下的学者完成相关研究提供了极为必要的具象信息参考。

信息可视化设计是人类认识世界的渠道，从最早的洞穴壁画开始，人类就一直注视着我们的家园，并努力去理解它。尽管每一代人都有他们自己的独到方式，但从结果来看，这些方式就是让一系列相互关联的事实简单到足以让公众理解并进行传播。几个世纪以来，人类文明依靠印刷书籍来解释长篇的哲学与科学理论，不过人们很早就已经认识到，文字并不能精准还原信息的全部面貌，需要视觉图像辅助才更有助于读者领会信息的意图。早在数字媒体普及之前，在许多领域就已经致力于用信息可视化设计来辅助解释那些难以用文字表达清楚的逻辑关系或是流程。德国耶稣会教士阿塔纳斯·珂雪（Athanasius Kircher）曾在罗马教书，他制作的插图很受欢迎，其中的典型案例就是用碗形的日晷来表现光明与黑暗的伟大艺术（图 2-14）。通过这样直观的图像，人们很轻松就能理解太阳照射大地的每个时刻。与冗长的文本相比，信息可视化设计往往都有着惊人的效率，信息通过有序的方式进行陈列，相互之间的逻辑关系变得更易于理解，统计数据也更加直观清晰。在中世纪的世界地图（图 2-15）中，朝向顶端的是东方而非北方，耶路撒冷作为焦点位于地图的正中心。时隔近千年，这些信息依然完好地通过视觉图像保存并和当今的人们产生着互动，它们将前人对世界的认知明确地传递给后来的人们。

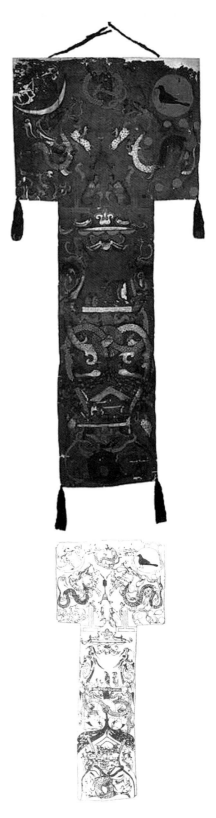

图2-13　马王堆1号墓帛画及其线描图

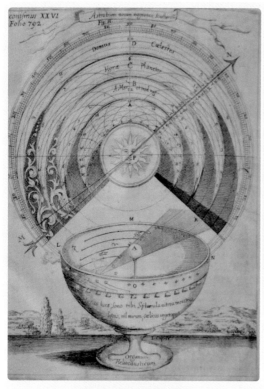

图2-14　珂雪的碗形日晷

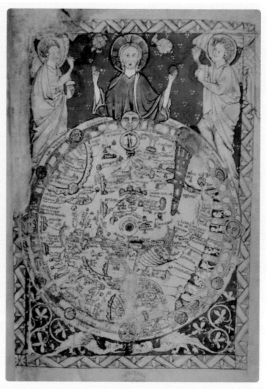

图2-15　中世纪的世界地图

2.4.2　信息可视化设计定义

信息可视化设计的定义，要回归到对设计的理解中来。

设计，即解决问题的过程。在汉语中，"设计"最基本的词义是设想与计划。《新华字典》对"设计"的释义为"在做某项工作之前预先制定方案、图样等"。在20世纪初，随着民族工业参与到国际市场竞争中，最先由西方建立体系的"design"概念被引入中国。特别是受日本的影响，当时"design"被翻译为"图案""美术工艺"或"工艺美术"等词。不同的时代中，人们拥有着不同的关注点，因此对于"design"一词的释义也在不断发生着变化。从中央工艺美术学院成立到国务院学位委员会、教育部将设计学设为一级学科，足见人们对设计概念的理解变迁。从字面来看，"设计"是一个进程，从设想到计划，再得到最终的解决结果。所以设计绝不仅是某个或者某一系列作品，而是要达到某种目的或是解决某个问题，达到目的或是解决问题的进程才算作完整的设计。设计是人类改变原有事物，使其变化、增益、更新、发展的创造性活动，是构想和解决问题的过程，它涉及人类一切有目的的创造活动。人类自诞生以来便进行着设计活动，设计就是有关人类自身发展的本体论、认识论与方法论。可以说，设计是人类的基本特征之一，它源于人类的各种决定及选择，所以设计学的课题都离不开对于人类塑造自身周围环境能力的讨论。信息可视化的设计应归属在视觉传达设计的范畴中，日本的辞典中对"视觉传达设计"这样解释："报纸杂志、招贴海报及其他印刷宣传物的设计，还有电影、电视、电子广告牌等传播媒体，它们把有关内容传达给眼睛从而进行造型的表现性设计统称为视觉传达设计，简而言之，视觉传达设计是'给人看的设计，告知的设计'。"

从设计学的角度来看，信息可视化设计就是解决信息传递的问题的方法论。广义上，人类有史以来所有能够将信息制作成为可视形式的行为都应该包含在信息可视化的范畴中。因此，这个范畴不仅包含今天我们所能见到的各种屏幕端的信息图形设计创作，还应该包含远古时期的壁画、文字以及各种来自印刷技术的产物（图2-16），信息可视化设计的范围远比设计学科专攻的信息图形设计领域要宽广得多。而在狭义的角度上，信息可视化设计是艺术设计中的重要方法论，是解决繁杂信息呈现的最佳路径，亦是当前艺术设计领域中重点需要解决的视觉传达设计课题。通常来说，信息图形的创作就是信息可视化设计。综上所述，信息可视化设计应是设计学通过艺术与技术的手段解决复杂信息传递问题的方法论。

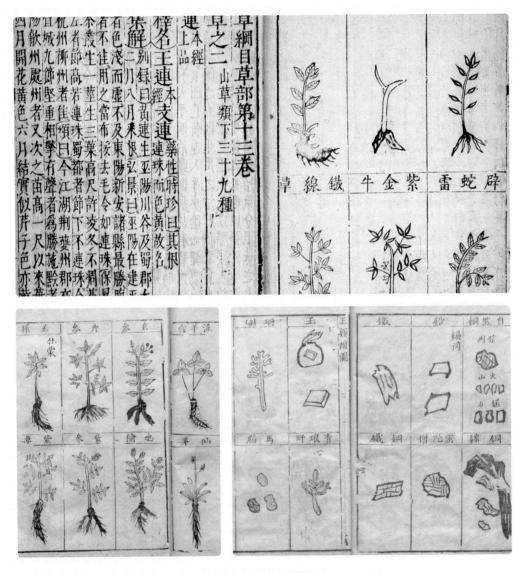

图2-16　明代《本草纲目》

2.5 专题拓展——《巧克力使每个人都快乐》

作者：Sung-Hwan Jang。

Sung-Hwan Jang 现任 203X 设计工作室代表，曾在《读者文摘》《韩联社》《东亚周刊》等杂志担任编辑设计师，并于 2003 年在弘益大学成立了 203X 设计工作室。此后，他出版了记录 2009 年弘益大学周边活动的社区杂志《Street H》，并于 2012 年成立了"信息图实验室 203"，并在尹设计实验室画廊举办了"信息图组展"。

巧克力深受东方和西方所有人的喜爱。巧克力是爱情的象征，是人们一直在寻找的诱人食物。根据原料和制作方法的不同，巧克力被制作成各种各样的产品（图 2-17）。这张信息图包含了从主要原料可可豆到巧克力的制作过程，以及不断发展的巧克力世界。该作品将扁平插画与信息灵活融合，展现了巧克力制作的全流程，以及过程中每个步骤所需的工具，视觉信息规划清晰明快，阅读富有节奏不枯燥乏味（图 2-18）。

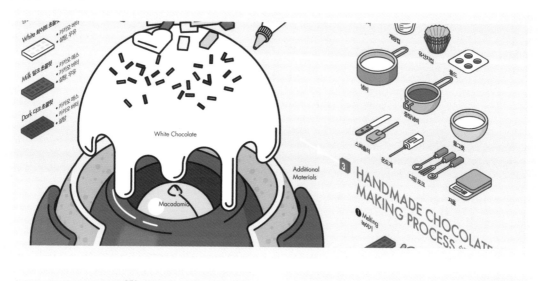

图2-17 《巧克力使每个人都快乐》信息图表局部

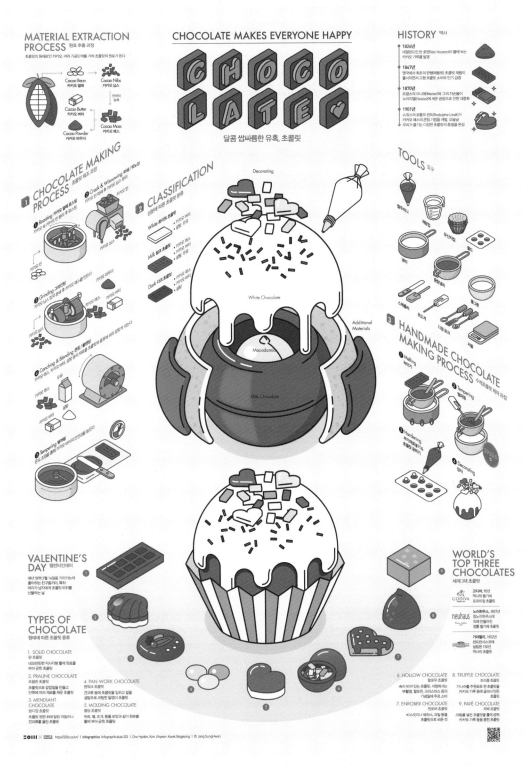

图2 18　《巧克力使每个人都快乐》信息图表　　　作者：Sung-Hwan Jang

203X设计工作室
203X信息图实验室
弘益大学周边社区杂志《Street H》

2.6 思考练习

◆ 练习内容

1.分组讨论我们日常生活中的信息可视化设计需求，通过小组形式进行汇报。

2.创作一张海报，以自己的认知与理解，表现信息可视化设计的概念。

◆ 思考内容

1.思考为何如今的人们更多地是将信息可视化设计视为一种艺术表现形式，信息可视化设计与信息图形设计、信息图表设计等相关设计的区别在哪里。

2.思考在不同领域中，约束着信息可视化设计的法则有哪些。

更多案例获取

信息
可视化
设计

3

第3章 从定义了解目的：信息可视化设计归纳

内容关键词：

信息可视化的分类　形式归纳　经典案例

学习目标：

- 了解信息可视化的新形势
- 了解信息可视化的脉络与种类

3.1 导语

3.2 认识世界万物

- 了解人体
- 地图中的宝藏
- 感知万物
- 数据的可视化

3.3 从人造物到人类社会

- 一图胜千言
- 高效率的人类社会

3.4 新闻中的信息可视化设计

- 纸媒的辉煌
- 新闻信息的需求
- 新闻与信息可视化设计

3.5 专题拓展——《加泰罗尼亚 航海记录图》

3.6 思考练习

- 练习内容
- 思考内容

3.1 导语

信息可视化设计是设计学解决人类信息需求的方法论。既然是方法论，自然便要涉及对问题各方面的论述，包括环境、阶段、任务、目标、工具、方法、技巧等。对方法论的学习，从来都是通过现象探寻本质的过程。要在一切影响着信息可视化设计的因素中找到较为一般性的通用原则，使其能够为信息可视化设计的创作者带来信心与趣味，并通过一个个独立的案例，类推到其他相似的信息可视化设计案例，我们必须要对信息可视化设计进行一定的归纳。

从信息可视化设计的概念来看，其范围涵盖了人类文明的方方面面，只要是存在着视觉信息的传递，就必然存在着信息可视化设计的身影。体量庞大的信息可视化设计难以通过一门课程或是一本教材来全面解读，因此，针对我们需要讨论的信息可视化设计内容以及需要掌握的方法论，我们从三个专题内容对信息可视化设计进行归纳。信息可视化设计成就人类是因为它是人类认识世界的渠道，我们不仅可以通过可视化来认识自身，更能够通过人类肉眼所无法企及的视角去认识世界。而作为各类被生产加工完成的人造物以及各类非物质形式的产品，我们需要通过使用说明来进行直观的了解。其中，需要单独讨论的是在人们日常生活中越来越重要的新闻。随着信息技术的不断发展，强调时效性的新闻正在以最快的速度完成进化，我们能在新闻的信息可视化设计中见到各种有趣的新形式。

3.2 认识世界万物

3.2.1 了解人体

了解人体是人类永恒的话题。诚然，我们熟知自身的身体外观，并且能够通过先天遗传以及后天学习去有效地利用它，但是我们依然对人体的许多内部构造一无所知，甚至很难直接解释清楚骨骼与肌肉、神经元与神经之间的组织关系。尽管这些概念属于医学或者生物学的范畴，但是人们无时无刻不在渴求了解人体，探求人体的奥秘，开发未知的潜能，进而更加了解自身，更加了解我们正在面对的或可能面对的各种疾病的原理与奥秘。这些抽象的概念与逻辑往往很难通过文字精准地表现出来，具象的信息可视化设计成为传达这类信息最直观准确的方式。接下来我们将通过一组关于人体的信息可视化设计，了解过去人们对于呈现这类信息进行过的尝试。

莱昂纳多·达·芬奇（Leonardo da Vinci）因为博学多才而被世人歌颂，其中有一定的原因是来自他所创作的解剖作品与技术图纸。《维特鲁威人》（1487 年）正是其中的典型代表（图 3-1）。这幅作品形象地描绘了罗马建筑师维特鲁威的黄金比例，它被认为是古老教义与新型科学的结合，是文艺复兴新形象的重要象征。

1551 年，德国医生汉斯·冯·格斯多夫（Hans von Gersdorff）在他广为流传的外科手册中，结合了那个时代的医学知识与自己几十年的医学经验。艺术家汉斯·威切林（Hans Wechtlin）根据相关的医疗问题进行了信息可视化创作并完成了木刻作品（图 3-2），作品中刻画了各种武器造成的伤害，以及可能在军事战役中遇到的伤口。

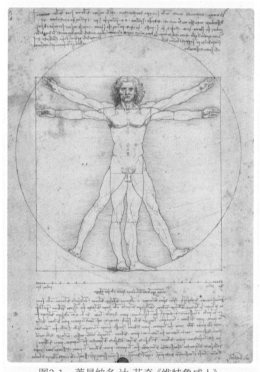

图3-1　莱昂纳多·达·芬奇《维特鲁威人》

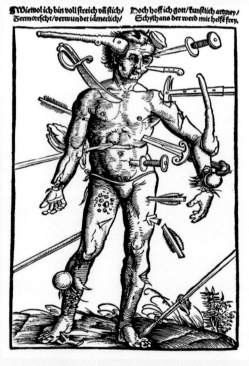

图3-2　汉斯·威切林的木刻作品

1892 年起，这本教科书成为学校教育和希望自学的广大读者的教材（图 3-3）。它通过精心制作的折叠图案，配合纸张的折叠与展开的顺序，一步一步地引导读者的视线进入身体内部。这本书不仅向读者展示了人体内部结构，同时也提供了关于人体解剖学的很多知识。

图3-3　人体解剖学信息设计图

1903 年，奥托·盖耶（Otto Geyer）的艺术绘画指导手册结合了人体比例的测量和示意图的描述，并深入介绍了身体的功能（图3-4）。图中呈现的骨骼、肌肉和关节等解剖结构的内部工作原理在当时被认为是令人信服的人体外观基础。

图3-4　奥托·盖耶的艺术绘画指导手册

1926 年，医学博士弗利茨·卡恩（Fritz Kahn）与插画家一起，为他出版的科普书籍开发了一种复杂的视觉语言。他用日常生活中的技术类比和隐喻人体结构，其著名作品《工业宫殿的人》就是将技术过程与人体解剖学结合起来进行可视化表现（图3-5）。

图3-5　《工业宫殿的人》中的插图

1981 年，尼尔斯·迪夫里恩特（Niels Diffrient）绘制了《人机工程学》（图 3-6），这本图集是工业和产品设计师的参考手册，汇集了美国工业设计师亨利·德莱弗斯（Henry Dreyfuss）和他的同事几十年的人体工程学研究的发现。它共包括九张专题卡片，每张卡片上都有一个旋转的轮子，上面清楚地排列着 20000 多个人体测量数据点。

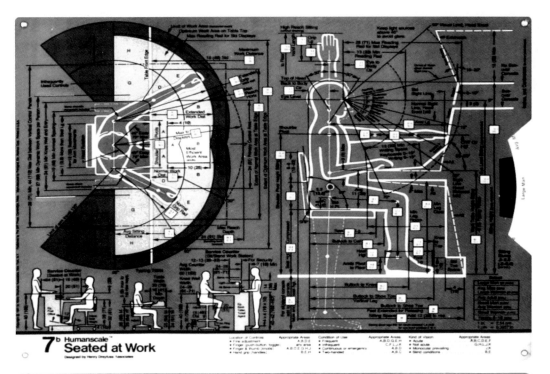

图3-6 尼尔斯·迪夫里恩特的《人机工程学》中的插图

3.2.2 地图中的宝藏

地图是人类最早表达对世界认知的信息可视化设计之一。地图需要依据一定的绘制法则，去表达各种事物的空间分布、联系以及发展变化等信息，这个法则就是人类通过对世界产生认知所达成的共识，是埋藏在信息可视化中的巨大宝藏。在大多数人的观念中，信息可视化设计并不是适用于地图的术语，但我们把目光聚焦在地图想要呈现给我们的信息时，可视化的本质暴露无遗。不论是二维或者三维的表现形式，地图始终在用图形符号将人们想要获得的数据进行一定程度的可视化。有些过于抽象化的图案，只要空间逻辑成立，它们也属于地图的范畴，我们甚至会将其视作出色的信息可视化设计作品。

1606年绘制的这张图表显示了历史上最重要的君主统治的开始日期（图3-7）。图中这两个圆圈包含了君主的名单，每个都有一个阿拉伯数字和一个拉丁字母（沿着圆圈的内缘）。每个君主坐标在中央表中标明了相关的摄政日期。

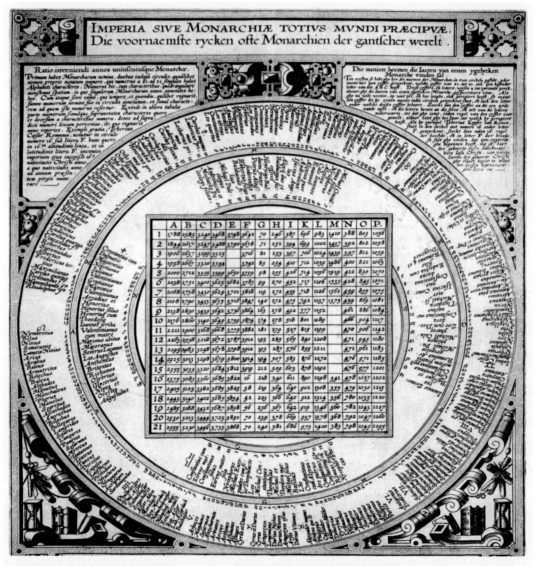

图3-7　历史上最重要的君主统治的开始日期图表

1826 年，这幅非常罕见的由弗朗茨·拉菲尔斯伯格（Franz Raffelsperger）绘制的地图代表了哈布斯堡帝国的邮政交通系统。它关注的是地点构成的网络以及它们的连接方式，包括长途汽车和轮渡的每日时间表，因此可以认为它为现代的交通地铁地图提供了模板（图3-8）。

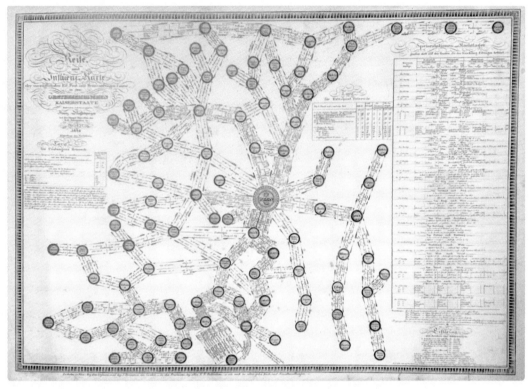

图3-8　1826年弗朗茨·拉菲尔斯伯格绘制的哈布斯堡帝国的邮政交通系统

1833 年，这张维苏威火山地图记录了 1631~1831 年间火山 28 次喷发的熔岩流动（图3-9），其中大多数熔岩都向西南方向移动，东北部被古索玛火山的火山口堵塞，该火山在公元前 79 年的喷发中坍塌。

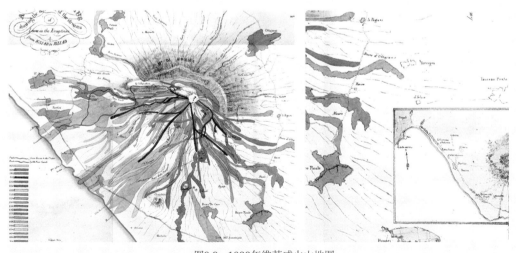

图3-9　1833年维苏威火山地图

古印度宗教所理解的宇宙结构与地理学家所研究的地球地图存在着明显的不同，这幅1850年的作品（图3-10）展示了中观世界被海洋和大陆包围的场景。

图3-10　1850年古印度宗教所理解的宇宙结构图

1885年，在这本墨西哥地图集（图3-11）中，历史学家何塞·费尔南多·拉米雷斯（José Fernando Ramírez）分析了阿兹特克的历史，以保存在墨西哥国家博物馆的古代象征性地图为模型，展示了阿兹特克部落从阿兹特兰岛出发，在墨西哥山谷定居的旅程。

图3-11　1885年阿兹特克部落迁徙信息图

1895 年，位于芝加哥的赫尔大厦人口普查图帮助缓解了该地区面临的大量贫困欧洲移民涌入的社会问题（图 3-12）。根据人口普查，这些地图代表了该地区家庭的国籍和工资，这是最早在地图上分析社会问题的项目之一。

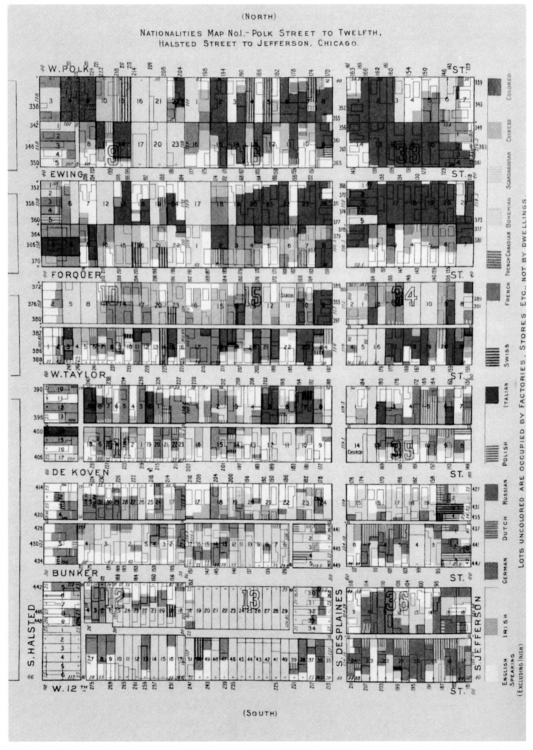

图3-12　1895年赫尔大厦人口普查图

　　乔·莫拉（Jo Mora）是一位艺术家和漫画家，在多种媒体工作，创作了大量的画报图。图3-13所示的这张绘制于1942年的洛杉矶画报示意图包含无数的小人物、场景和插入的气泡，将空间表现变成了充满活力的微故事宇宙。

图3-13　1942年乔·莫拉绘制的洛杉矶画报示意图

1957 年的春季航线信息图有中文、俄文和英文的标签，并包括了飞机类型（用颜色显示）、每日时刻表、航班号和到达时间的信息（图 3-14）。

图3-14　1957年春季航线信息图

3.2.3 感知万物

信息可视化设计的初衷，是将人类难以直接表达的内容通过直观的图案表现出来，我们回顾历史发现了越来越多的案例，并借此了解古代先民的所见所想以及他们对于世界的认知和思考。信息可视化设计在其中扮演着至关重要的角色，不论是人类最初使用印刷术来表现文字的时期，还是如今充满着数字终端的互联网社会，将抽象复杂的内容以直观具象的方式呈现于各种载体的信息可视化，直至今天都能通过物质媒介向人们传递着不同的内容。信息可视化设计的悠久历史源于人类一直拥有的分享与表达信息的欲望，这些信息也都源于人类对万物的感知。

绘制于约1175年的一本科学教科书中包含了僧侣们需要处理的天文、自然科学、历史、历法等重要问题（图3-15）。它包含20个科学图表，其中大部分图表是圆形的。顶部的圆形图显示了围绕地球的行星轨道，根据人们对地球地心的认识，地球在信息可视化的框架中被黄道十二宫的标志包围，下面的圆形图反映了每颗行星轨道的长度。

图3-15　约1175年绘制的天文、历史等科学图表

1537 年，这张以女性形象为主要视觉要素的地图是洛林的尼古拉斯（Nicolas）赠给父亲安托万·德·洛林（Antoine de Lorraine）公爵的手稿，它包括普罗旺斯的历史和地理的描述（图 3-16）。这张极具象征性的地图被刻画成盖在一个女人身上的被单，她睡在洛林家族的盾形纹章下，由于普罗旺斯领土的不明确和不断变化的地位，尽管在绘制地图时它属于法国国王，但在 15 世纪时它是洛林公国的一部分。从手稿中可以看出，洛林家族仍然认为自己的主张是合法的，该图也将普罗旺斯比喻为一个精力充沛但睡着的人。

图3-16　1537年普罗旺斯的历史和地理信息图

约 1300 年出版的这本天文学教科书中包含了不同作者的文本，并辅以大量的信息图表以及各种注解。在中世纪，日历日期的天文计算是一个中心科学主题，学习这一复杂专业领域的一种流行方法是将日期刻在手的关节上，并将其作为计算的辅助工具。图 3-17 中左侧的图显示了恒星的年度循环和春分的年度移动，右侧的圆形图表分为四部分，反映了一个包罗万象的世界概念。人处于中心，四个方向、四个季节、四个气质、四个元素都围绕着人排列。

图3-17　约1300年关于日历日期的天文计算图

在1587年出版的这本百科全书式的著作中展示了法国贵族克里斯托弗·德·萨维尼（Christophe de Savigny）精心制作的一幅铜版版画，讲述了他那个时代的知识体系。在这组信息可视化设计中，所有知识被分类成16组，每个学科构成一张圆盘，每个圆盘中清晰地组织了各学科的子框架，同时也显示了重要的符号或工具。在圆盘的周围是该学科所用到的仪器，正如图3-18中所见，这是关于音乐学科的相关信息可视化，与音乐相关的乐器被陈列在四周。

图3-18　1587年克里斯托弗·德·萨维尼铜版版画

1594 年在罗马发明的万年历可以计算遥远的未来的日期（图 3-19），画面中间的盾徽代表着它是献给红衣主教彼得罗·阿尔多布兰迪尼（Pietro Aldobrandini）的贡品。在整个信息可视化设计的上方，文字说明了它的用法。月份围绕着圆的边缘排列，每个月的天数在 "D" 下面从外缘到中心列出，在 "H" 和 "M" 下面是每天日出与正午的时间。

图3-19　1594年万年历

1660 年出版的《和谐大宇宙》地图集被认为是 17 世纪天体制图学的杰出作品。这本书的作者安德烈亚斯·塞拉留斯（Andreas Cellarius）曾在多所荷兰文法学校工作，在这本书中汇集了当时的天文学知识。在那个时期，传统的地心说依然被世界所认可，而第谷·布拉赫（Tycho Brahe）和哥白尼的假说只是被边缘化的处理。在他的出版商约翰内斯·扬索尼乌斯（Johannes Janssonius）的倡议下，塞拉留斯与一些出色的荷兰雕刻家合作完成了 29 幅精美的铜版版画。图 3-20 中间的圆形表示托勒密的宇宙，地球在中间，七个行星围绕着它。

图3-20　1660年《和谐大宇宙》地图集中的插图

图 3-21 出现在 1674 年的一本关于马的饲养、疾病和营养的小书里。马是运输人和货物最重要的工作动物，在这本指南中，通过马的身体构成可视化目录，读者可以快速地从概要中找到想查询的疾病信息。其中，身体特定部位的疾病都相应地安排在了页边的空白处。版画中几乎没有装饰。不同于传统的艺术品，它没有签名或提供一个具有装饰性的框架。

图3-21　马的身体所构成的可视化目录

1677 年绘制的《波西米亚玫瑰》是使用制图技术来解释政治局势的一个典型案例（图 3-22）。波西米亚王国的核心区域位于今天的捷克共和国，隶属于哈布斯堡王朝。在 17 世纪时，波西米亚人在政治自治和自由方面受到了来自哈布斯堡王朝的天主教徒的严厉镇压，但波西米亚在传统以及文化和语言方面是新教地区。因此，这幅地图是一种政治声明，它试图调和波西米亚与哈布斯堡王朝之间的关系。它将波西米亚表现为根植于哈布斯堡王国的一朵玫瑰，它的省份像花瓣一样围绕布拉格同心排列。

图3-22　1677年绘制的《波西米亚玫瑰》

德国动物学家恩斯特·海克尔（Ernst Haeckel）因其插图丰富的书而闻名。他在1862年出版的书中描述了复杂的生物分类（图3-23），形态学知识的获取和传播对他来说是紧密相连的信息可视化过程，在海湾进行研究考察时，他研究了那不勒斯的单细胞生物并记录了无数的新物种。在出版专著《放射虫》的同时，他还出版了一本附有35张铜版版画的图集。这些版画用文字详细地解释了以下内容：每个物种的名称，生物的状态（死的或活的）、特征，以及观察视角和放大倍数。

图3-23　1862年德国动物学家恩斯特·海克尔绘制的物种插图

3.2.4　数据的可视化

数据信息是信息的重要组成部分。

古往今来，人与人之间交流的信息离不开量化，数字因此走进了历史的舞台，对于数字的敏感在农耕文明体现得更加显著。中国早在上古五帝时期就已经通过夜观天象制定出完善的历法并用于指导农业生产，最著名的是出自颛顼帝的十月太阳历，至今仍然被彝族使用。古代历法中对于天文现象的解释深深影响着中华民族的信仰，部分内容更是成为家喻户晓的神话故事。这些从古流传至今的历法与神话故事成为指导中国人农作的核心信息，其中最为重要的日期信息使中国人自古以来就对数字有着极高的敏感度，并且逐渐影响至整个社会。这些相关的影响从《周易》《楚辞》以及《史记》等重要历史文献中都能有所发现。

西方盛行的阿拉伯数字则是因阿拉伯人经商而传入到欧洲的，因为有交易的需要所以数字在西方盛行并形成了统一的标准体系。虽然不同地域对于量化信息的需求有所不同，但是都通过相应的文字、数字或是符号用以表达信息中的数据。不过，文字、数字以及一些简单的符号远不能解决人们对于数据信息的强烈需求。随着人们的需求量日益增长，数据信息出现在人类文明的各个领域中。在此背景下，数学理论的不断发展使得人们更加透彻地认识并理解抽象复杂的数据模型，这也促使人们更加关注生活中的各种数据信息需求，数据信息的需求催生出数据的可视化，而数据的可视化正是信息可视化设计中的重要组成部分。用可视化的图像来代表数据的每个节点，足以产生万千可能性。在常见的信息可视化设计中，竖状图、环形图、曲线图等是最为普遍的形式，但要创作出更具有新鲜阅读吸引力的信息图表设计，混合图形的运用则更有效果和代表性。

1759 年，在法国经济危机的背景下，弗朗斯瓦·魁奈（Francois Quesnay）博士开发了一种经济循环模式（图 3-24）。这个模式是重农主义改革运动的基础，通过复制元素来分析财富在地主、农民和工匠这三个群体之间的流动。地主通过对农产品或手工艺品的需求（从上到中）将资金引入循环。农民（左）和工匠们（右）用这些钱生产他们的产品并通过购买行为产生收入，当收入回到农民和工匠的手中，就产生了一个不断增长经济的过程。可视化的设计使得这样一个复杂抽象的循环过程更加具体化。

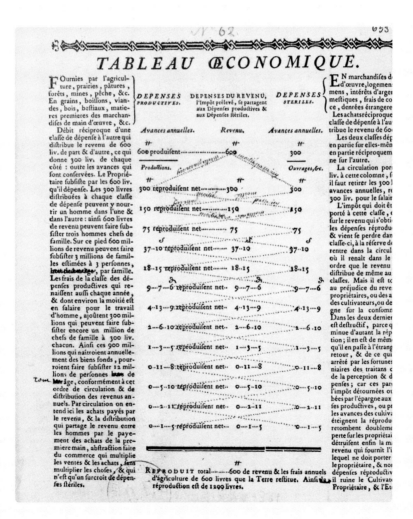

图3-24　1759年经济危机背景下经济循环模式

1769 年，来自英国的研究人员约瑟夫·普里斯特利（Joseph Priestley）绘制了这幅图表，图中的表格是对他的历史讲座框架和发展时间表进行的可视化设计（图3-25）。普里斯特利使用规则的时间线作为连续的尺度，垂直轴上有不同领域的名称，它们会随着时间的推移而增长或收缩，向上或向下延伸。然而，这些领域的扩张没有给出数字参数，其中的面积代表了普里斯特利对各个帝国的历史重要性的排序。

图3-25　1769年约瑟夫·普里斯特利绘制的历史讲座框架和发展时间表

法国地理学家菲利普·布阿奇（Philippe Buache）对制图学的发展做出了卓越的贡献，他对地质学等问题的图形表示进行了充分的研究。在他的地图集《自然地理地图表格集》（1770 年）中，他解释说，关于河流、山脉和海洋及其相互作用的系统知识对了解地球表面非常有用。几十年来，他一直在研究塞纳河的河道及其季节变化，并每天记录水位。这张柱状图显示了 30 年来的水位变化，最高水位对应着 1740 年的洪水（图 3-26）。

图3-26　1770年菲利普·布阿奇绘制的《自然地理地图表格集》水位图

苏格兰人威廉·普莱费尔（William Playfair）被大多数人认为是现代图表的发明者。他在 1786 年发明了线形图和条形图，并且二者可以组合起来表达相应的关系。如图 3-27 所示，这个可视化设计追踪了大约 300 年的三组数据。他在 1805 年绘制的时间轴概述了 3000 多年的历史（图 3-28）。

图3-27　威廉·普莱费尔绘制的线形图与条形图

图3-28　1805年威廉·普莱费尔绘制的时间轴

图 3-29 所示的这张可视化图表来自法国的道德统计比较，使用了较为复杂的矩阵，强调了几条追踪与各种类型犯罪相关的因素的彩色线条。例如，红色线条表示人口密度。该图将不同省份的教育水平与有记录的针对财产和人身的犯罪数量进行比较，突出了区分犯罪类型的重要性。

图3-29　道德统计比较图

1880 年，路易吉·佩罗佐（Luigi Perozzo）绘制的立体图证明了 19 世纪开始出现的统计表多样化，即越来越多的人希望用两个以上的同时变量来说明更复杂的现象。图 3-30 中展现的是在三维区域上按年龄和历史年份统计的人口。

图3-30　1880年路易吉·佩罗佐绘制的立体人口信息设计图

英国药剂师卢克·霍华德（Luke Howard）几十年来坚持每日记录天气，并创作了相应的设计形式进行表示。图 3-31 是伦敦十年的天气报告图（创作于 1820 年）。这张图显示了伦敦全年的平均气温，颜色区分季节并记录了年平均气温的变化，图表上还写着华氏刻度以及星座的符号。最后，在图案的中心引用了维吉尔（Virgil）的一段话："我们观察星星的升起和落下，以及一年的进程，这不是徒劳的。四季的长度相等，温度却有所不同。"

图3-31　1820年卢克·霍华德的天气报告图

1842 年，在记录了伦敦多年的天气之后，卢克·霍华德记录了一组气象数据，包括气压、温度、降水和风（图 3-32）。他的结论是，英国的季节变化遵循一个循环。在此期间，它们从一个极端到另一个极端变化，底部的图表显示的是华氏度的温度，图表的上半部分显示的是日期，按风向和降水量来表示。霍华德由此推断，整个循环分为半暖半冷，北风和东风在寒冷时期明显占主导地位。

图3-32　1842年气象数据图

在这幅日历中（图 3-33），水平轴是月份，垂直轴表示一天中的时间。在这个坐标系中，黄昏和夜晚的时间是暗淡的，垂直的条纹分别代表 14 天，有几条线表示某些行星的运行。这张可视化设计图的作者是法国的数学家马克·李维（Marc Levy），他是高等教育机构的负责人。这张可视化信息图会发布在略带嘲讽评论的小报上，人们通过报纸便能知道每天日落与路灯亮起的时间。

图3-33　1848年马克·李维绘制的日历图

3.3　从人造物到人类社会

3.3.1　一图胜千言

以图释义，是信息可视化设计的核心。

图形在信息传达过程中以精简、高效、快速且易于被头脑记忆为主要特征，除却以文字形式来表达信息内容，图形是更为广泛传播且共同流通的工具。木村博之在《图解力：跟顶级设计师学作信息图》一书中提出："摒弃文字，以图释义，一幅信息图没有任何文字，其内涵也能被读者充分理解，这是理想的信息图。"所以，为了达到信息能够快速被理解的目标，通过图形把错综复杂的信息进行重新阐释和讲解，以更直观的思维逻辑带领受众阅读信息并获得知识，是信息可视化设计存在的意义。尤其是在如今这个读图时代，信息传播方式呈现多样化，人们的阅读习惯及需求变得更挑剔。传统出版物虽然信息丰富，但传播速度较慢，知识普及效率低，电子出版物的传播速度与效率更符合当下的时代需求。而当信息从纸质媒体到电子媒体进行载体转换时，受众的阅读需求也开始变得更为多样化。

一图胜千言，图形的设计运用在信息可视化设计中要更为谨慎和严格，每个图形的存在都要有它的必然意义。图形是另一种更直观的视觉语言。点、线、面是平面构成的三大基础元素，而在信息可视化设计中，首先应做到以意识为逻辑路线图，其次以点线面为画面的逻辑思维框架上的节奏导向。图形的节奏导向也能起到阅读导向的指引作用，保证主体意识的正确方向，自由变化的图形方可起到锦上添花的作用。当清晰的逻辑框架走进信息可视化设计中，相比起简单的信息内容呈现，信息可视化设计拥有了更多的使命。它不仅能够为我们解释人类对世界的认知，更能够向我们介绍复杂的人造物和错综的人类社会（图 3-34）。

图3-34　奥运会信息设计表

3.3.2　高效率的人类社会

如今我们如此重视信息可视化设计，源于信息技术的发展。

各种各样的传感器与智能设备利用无线网络相互连接，构建了当前最底层的数据基础。这也是人类社会迈向高效率状态的源头，没有丰富的信息可视化，社会的效率提升进程根本无从说起。如美国麻省理工学院教授尼古拉斯·尼葛洛庞蒂（Nicholas Negroponte）在《数字化生存》中所言："计算不再只和计算机有关，它决定我们的生存。庞大的中央计算机——所谓主机（mainframe）几乎在全球各地，都向个人电脑俯首称臣。我们看到计算机离开了装有空调的大房子，挪进了书房，放到了办公桌上，现在又跑到了我们的膝盖上和衣兜里。"这些承载着可视化信息的计算机设备，构建了如今高效率的人类社会（图 3-35）。

图3-35　信息技术革命概念图

　　从 20 世纪 50 年代开始，信息技术革命让人类社会进入了信息时代，人类首次将信息的作用置于社会的关键地位，信息成为人类社会发展的原动力。经济、政治、文化、教育等各个领域都受到了信息时代的冲击，同时被信息所改变。在美国畅销书作家詹姆斯·格雷克（James Gleick）的著作《信息：历史、理论、洪流》中，作者对于信息增长的规模有着这样的描述："它是那么的快，就像你跪着种下一棵树的种子，然后在你还没有来得及抬脚起身的时候，它就已经茂盛到吞没了整个村庄。"随着信息社会而来的就是信息爆炸，各种各样的信息充斥了整个社会，人类制造信息的能力已经远远超越了大脑的认知能力，海量的信息与人接收信息的能力成为信息社会中的重要矛盾，如何快速、便捷、高效地传达与获取信息成为从科学家到设计师都在讨论与解决的问题。人机互动、信息可视化、信息设计、界面设计、交互设计等新的研究领域与学科的出现，都是为了弥补上述人类社会中的矛盾。信息作为世界各项工作中的普遍原理出现了，信息可视化设计成为人类社会的特征之一，人们通过特定的可视化设计高效率地传播信息。就这样，信息跨越了计算机、经典物理、分子生物、人类交往、语言和人的进化等原本截然不同的领域。

3.4 新闻中的信息可视化设计

3.4.1 纸媒的辉煌

新闻是如今信息可视化设计的主战场。

直到移动互联网出现，人类对信息媒体的依赖才渐渐摆脱了纸张的统治。作为印刷术的伴侣，纸媒走过了近两千年的辉煌，并且深深影响着人类社会的新闻媒体。因此，在开始讨论新闻中的信息可视化设计之前，我们先讨论一下纸媒如何影响迅速发展的人类社会。

最早的纸以破布、旧渔网和麻绳头为原料做成，这种纤维纸由于做工粗糙，几乎无法书写。到了东汉中期（公元105年），蔡伦用树皮对原有的纸张进行改良，"蔡侯纸"被制作出来，并逐渐向各地流传开来。东汉末年、三国两晋时期，文化发展的黄金时代为纸的普及提供了充足的养分。尤其是两晋时期，书画名家层出不穷，这时造纸原料加入了麻和楮皮，提升了书写纸的质量。唐宋时期，诗词鼎盛，纸张的种类逐渐多样化，制作技艺也不再单一。由于纸让信息记录的成本大大降低，文字作品的传播速度终于得以提高。当中国唐朝的麻纸技术传到西方国家之后，成本昂贵的羊皮纸逐渐被廉价的麻纸取代。随着工业革命的强势兴起，造纸术在西方引来了空前的辉煌。自从纸成为信息的首要媒介，欧洲经济、科技、宗教、文学、艺术等方面的发展呈爆炸之势，迅速席卷整个西方社会，纸为丰富人类世界文明宝库做出了巨大的贡献。

纸媒的辉煌使得承载着知识内容的书籍、报刊等读物得以批量生产，信息能够远距离传输，并快速流入社会。成本的下降使平民百姓得以从各种纸媒读物中获取思想和知识，在电视还没有被发明的西方世界，人们对于信息的获取主要来自纸媒承载的信息内容，这些信息深刻影响着人们的日常生活。当英国戏剧成为文学主流时，戏剧作家大量涌现，剧本也编辑成书出版，进入大众视野。经过黑暗的中世纪和晦暗的斯图亚特王朝复辟岁月，处于乱世中的人们需要靠纸媒读物慰藉心灵，这时的人们通过纸媒中的信息了解当时的政治和社会现状。纸媒的成熟运作也让信息打破了地域的限制，人们能读到异国作品并加以吸收，促进本国文化的发展。例如英语文学之父乔叟（Chaucer）受意大利诗人但丁《神曲》的启发，创作出《百鸟会议》，受薄伽丘《十日谈》的影响，创作出经典的《坎特伯雷故事集》，其作品至今影响深远。到了18世纪小说鼎盛时期，许多名家将当时的社会现象写成小说广为流传，用自己的思想启迪大众，完成大众传播的使命，这也是最早的大众传媒现象。19世纪中期，英国著名作家夏洛蒂·勃朗特（Charlotte Bronte）的名作《简·爱》出版，震惊文坛。彼时，英国经伊丽莎白一世的统治后已成为欧洲最强大的国家之一，但女性的地位仍然十分低下，几乎没有多少工作机会提供给女性，女子也没有继承权。而《简·爱》以女主人公继承一大笔遗产，并掌管罗切斯特先生的庄园为结尾，在当时引起巨大的轰动，也标志着女权主义的开端。此后陆续有女作家崭露头角，通过自己的笔向广大读者传达女性意识的觉醒。

3.4.2 新闻信息的需求

人的需求是广泛的。人类作为个体生存于世界上，就必然存在着各种各样的需求。

将视角重新放回马斯洛如同金字塔结构般层层递进的需求结构中，会发现人类只要达到了某一需求的最低限度就会继续寻求更高层级需求的满足，即便某些需求源自无意识的本能反应。一旦需求得不到满足就会形成急为迫切的需要，这些急为迫切的需要就是激励人类行动的主要原因与动力。在人类在获

取这些需求的过程中，信息扮演了极为重要的角色。举个简单的例子，一个人如果肚子饿了可以通过交易从别人那里获得食物，感到冷了可以通过语言交流向别人索要衣服保暖。

信息的传递使得人类通过社会获得满足自己生存需求的条件，但是信息的价值绝不止步于最底层的生存需求，高等级的社会性也使得人类通过信息的传递不断满足更高层级的需求。相比起容易满足的生存需求，更高等级的需求愈发离不开信息的相互传递，这些需求大部分都源自人类丰富的精神世界。人类的任何需求都离不开信息的传递，而且需求的层级越高对于信息的依赖度也会越高，这些需求对于信息的依赖造就了人类的信息需求。

没有信息，人类的各种需求就都是空想。人类在面对着不确定的信息时，会产生一种自然出现的欲望，这是每个人都会拥有的求知欲。因为信息是人类认识世界的工具，所以当生活、学习和工作中出现无法解决的问题时，人类将因为缺少认识即信息获取得不充分，而造成对于信息的强烈需求。这些需求源自人类最本能的欲望，当人感到对世界的认知匮乏时，就会希望探究尚未获得的信息，以此来巩固自己认知的不足。人们一直都在自觉并积极地追求着所需要的知识以满足不同层级的需求，这使得人类文明不断进步并最终从动物群体当中脱颖而出。而随着人们需要解决的问题越来越复杂，需要满足的需求越来越高级时，需要获得的信息也随之越来越多。而人们获得的信息越来越多时，将对人与人之间的关系以及人与自然的关系产生影响并发生不可逆转的改变，这些改变使得人们又开始有更多的信息需求。在这样的循环中，人类的信息需求与社会发展相互作用并不断地发展，而在一次又一次的技术革命中，人类的信息需求也因为信息载体的容量增大而进行着不断的转变。

2019 年末，一场突如其来的疫情为人类文明带来了巨大的改变。新型冠状病毒在全球快速蔓延，而为了不影响正常生活，人们必须更加关注各自地域的确诊人数以及无症状感染者人数等数据信息，从这些数据变化中制定相应的方案予以面对。这就是最直观的数据信息需求体现，关乎人类最底层的生存需求。人们对于数据信息的需求随着需求层级的提高也会愈发强烈，其中很多数据信息都需要在最短时间内获得，因此，具有时效性的新闻报道成为传播这些数据信息最适合的媒介。越来越多有着数据信息需求的人们成为数据新闻的受众群体，数据新闻在这样的正循环中兴起并不断发展。

3.4.3 新闻与信息可视化设计

新闻在诞生之时，人类已经拥有相当成熟的印刷体系。印刷术给人类文明带来了巨大的改变，书籍成为人们获得知识与信息的重要工具。不同种类的书籍丰富了人们精神层面的世界，通过阅读人们了解了社会时事，多样性的娱乐开始走进平民百姓的家中，偶像崇拜更是成为一种流行风尚。在这样的时代中，新闻媒体拥有着充足的养分进行信息的传播。

数据信息自古以来就是人们生活中不可缺少的必要元素，印刷术普及使得数据信息以各种统计图表的形式出现在新闻媒体中。例如 1849 年 9 月的《纽约论坛报》报道了纽约市暴发疫情期间死亡人数的变化趋势（图 3-36）。图中是坐标清晰且信息表达准确的折线图，这样的信息可视化设计因为雕刻与印刷的效率高而成为当时数据新闻中最主要的表现方式。

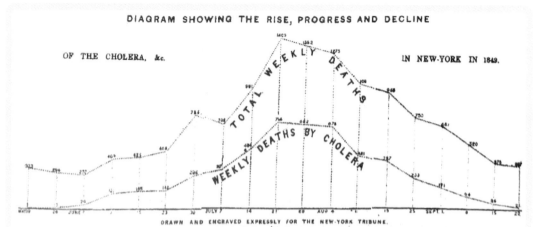

图3-36 1849年9月《纽约论坛报》疫情期间死亡人数变化趋势图

又如1888年《伊普斯兰人报》上刊登的禁酒令地区信息图（图3-37）中，美国密歇根州存在禁酒令的县都用虚线标出，直观地将数据信息呈现给了读者。从这两个案例中或许很难直接体现印刷术如何推动数据新闻的传播，因为关于数据信息的信息可视化设计早已被人类熟识并运用，以至于它们出现在新闻中时已经令人难以察觉，这也是至今不能明确历史上第一篇数据新闻的原因所在。从本质上看，新闻是需要强调时效性的信息载体，且受众群体为数量规模巨大的普通百姓。正因为印刷术能够对纸媒进行效率极高的批量生产，所以数据新闻才能够通过迅速且广泛的传播来满足人们的数据信息需求。印刷术对于数据新闻传播的推动，源自印刷术对信息可视化设计产生的影响，这场对人类产生深刻改变的信息革命，使得信息可视化设计伴随着常见的各种平面媒体与人们的日常生活难舍难分。

早在数据新闻诞生之前，人类已经拥有了完善的信息可视化设计体系来应对日益成熟的印刷技术，这些信息可视化设计的成果以各种形式出现在人们需要进行阅读的信息载体上，数据信息自然包括于其中。人们在对于知识的学习中逐渐掌握了从这些信息可视化设计中获取信息的方法，尤其是用于处理数据信息的各种统计图表以及包含着巨大信息量的地图。所以在数据新闻出现时，人们已经不再需要花费学习成本来适应这些针对数据信息的信息可视化设计。早期数据新闻的信息可视化设计，可以说是从印刷术中来。这些源自印刷术时期的设计形式对今后的数据新闻信息可视化设计发展影响巨大，即便是在之后的电视时代也依旧能够在以电视为传播媒介的数据新闻中有迹可循。

图3-37　1888年《伊普斯兰人报》上刊登的禁酒令地区信息图

电视是推动数据新闻的信息可视化设计发展的又一个重要信息技术（图3-38），电视的出现使得数据新闻的信息可视化设计突破了印刷术带来的限制。至此，数据新闻的信息可视化设计内容不再单调，声音、文字、影像以及色彩都成为数据新闻的重要特征，信息可视化设计也因为融合进更多的元素而出现更加丰富的设计形式。从越来越多的影视作品设计中可以发现，更加富有个性化的图案成为信息可视化设计的组成元素。

图3-38 电视传播示意图

如今人们见到的数据新闻内容已经不再是需要向印刷机器妥协的视觉设计，更加凸显层级的数据信息以及更加个性化的情感成为信息可视化设计的构成元素。数据新闻已拥有了当今的设计风格，但是能够发现它们的信息可视化设计依然有着最初来自印刷术时期的痕迹。例如柱状图、饼状图的统计图表，这些在那个时期就已经确立的信息范式与阅读习惯至今影响着数据新闻信息可视化设计内容的呈现。不过这里需要明确指出的是，印刷术并未完全限制数据新闻的信息可视化设计发展。随着打印技术的不断升级，传统的雕版制作弊端在纸媒数据新闻的印刷过程中已经不再出现，数据新闻的信息可视化设计可以进行形式多样的创新与探索。

此外，如今人们所见到的电视媒体已经不再是视觉传达设计的主攻方向，但是电视中的数据新闻内容依然需要通过信息可视化设计的呈现。其中，因为受众群体并没有发生改变，所以电视为数据新闻的信息可视化设计带来的影响也在改变着其他媒介载体中的数据新闻，并且这些改变成功点燃了数据新闻的下一个主战场。

电视终究是单向的信息传播，不论观众需要怎样的数据新闻，电视都是通过一点至多点的方式向观众呈现着信息可视化设计。并且因为电视媒体的限制，数据新闻的受众只能在电视节目规定的时间内去获取他们想要得到的信息，而没有办法去自由检索自己所需的内容。同时，电视节目是连续播放的信息呈现方式，数据新闻的受众若没能及时获得目标信息就只能等待节目的重播。这些痛点使得电视依然无法完全满足人们对于数据新闻的愿景，直至互联网的出现才改变了这些电视端数据新闻存在的问题。

3.5 专题拓展——《加泰罗尼亚航海记录图》

作者：亚伯拉罕·克雷斯克斯（Abraham Cresques）。

该作品的作者为马略卡岛克雷斯克斯家族的亚伯拉罕·克雷斯克斯，他用信息制图的方式记录了加泰罗尼亚人对于世界地理概念的认知，它包含了加泰罗尼亚的详细地理信息和潮汐到来的时间等实用信息（图3-39~图3-42），以及从地中海到东方贸易的路线，显示了相对精确的地中海海岸线，甚至使用万年历准确记录了太阳系部分天体的运行规律。例如，关于方向或时间的计算，解释了天体轨道和一年的划分等。整体信息有条不紊地结合绘图的形式进行讲解，从左至右既是时间上的变化，也是太阳公转周期的视觉化表现，并以丰富的细节描绘了马略卡岛的地理风貌，信息规划节奏清晰。

图3-39 《加泰罗尼亚航海记录图》局部1

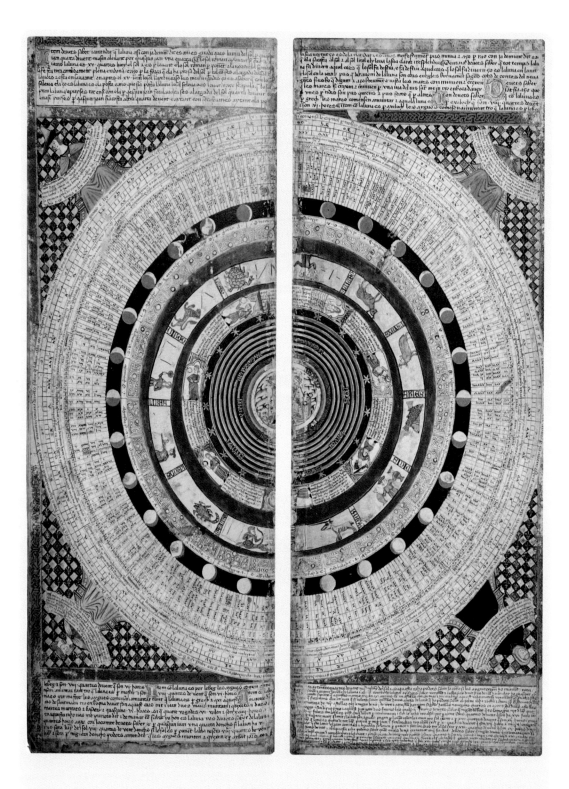

图3-40 《加泰罗尼亚航海记录图》局部2

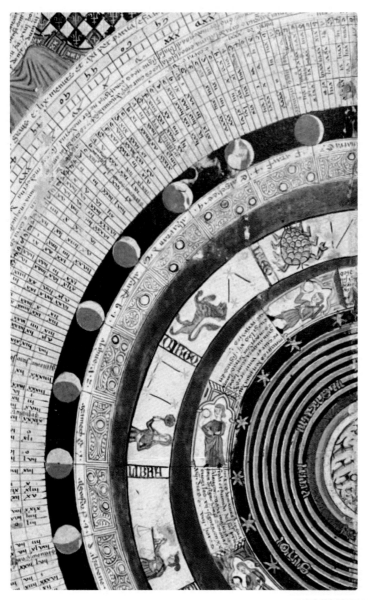

图3-41 《加泰罗尼亚航海记录图》局部3

图3-42 《加泰罗尼亚航海记录图》局部4

3.6 思考练习

◆ 练习内容

1.选择本章中的一个信息可视化设计案例，对其进行分析，并完成简单的信息图表进行说明。

2.搜集生活中的信息可视化设计案例，对其进行归纳总结，并完成相应的信息图表设计。

3.分组选择某一类别的信息可视化设计，梳理其特征、受众以及发展脉络，以小组形式进行汇报。

◆ 思考内容

1.从理论、实践以及社会三个方面，思考信息可视化设计如何提升人类社会的运作效率。

2.思考新闻信息可视化设计对人们创作并使用信息可视化设计的影响。

更多案例获取

信息
可视化
设计

第4章　由地基开始建设：
　　　　信息的整理与整顿

内容关键词：

信息整理　信息整顿　逻辑思维

学习目标：

· 信息的分类与整理

· 逻辑训练

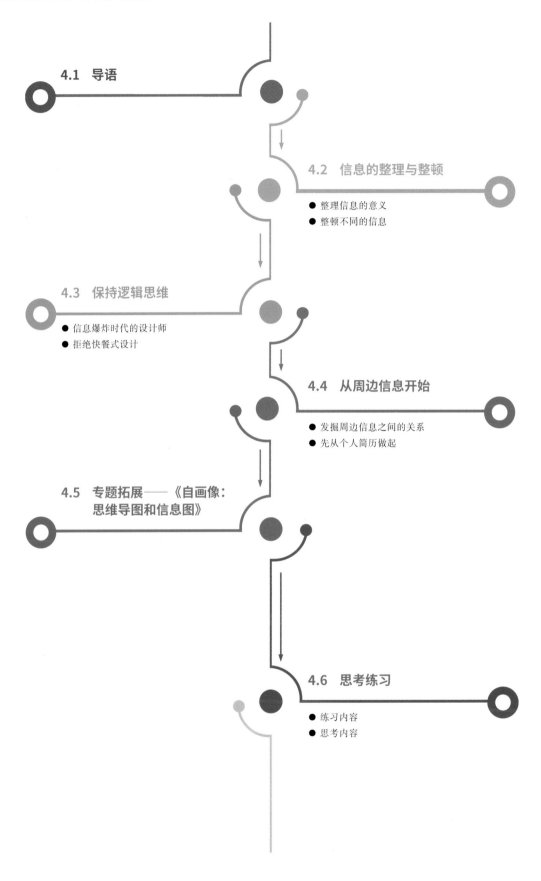

4.1 导语

4.2 信息的整理与整顿

● 整理信息的意义
● 整顿不同的信息

4.3 保持逻辑思维

● 信息爆炸时代的设计师
● 拒绝快餐式设计

4.4 从周边信息开始

● 发掘周边信息之间的关系
● 先从个人简历做起

**4.5 专题拓展——《自画像：
思维导图和信息图》**

4.6 思考练习

● 练习内容
● 思考内容

4.1　导语

我们总说地球是圆的，互联网更是将我们联结成为地球村的一份子，在这个圆形的星球上，不同种族、不同信仰的人依然可以手拉手共建家园。然而，这个世界的纷争从未消失，大到国与国之间的战争，小到个人之间的争吵，我们总在不同的立场中感知这个世界的喧嚣。归根结底，是因为双方缺少有效的信息交流，而在因为语言产生隔阂的种族之间，信息可视化设计成为减少摩擦的"特效药"。需要设计师思考的是，在任何矛盾升级过度之前，能否可以通过自己的双手来创造有价值的信息交流。这使得信息可视化设计相比其他形式的艺术形式创作更加具有社会意义。

信息可视化设计的强大在于它能够通过图文结合的方式传达有效的信息。例如不论在国内还是国外，在任何地方人们都会用眼睛去搜索男女卫生间的标志，这便是可视化设计作为强大的信息传递工具，对纯语言交流表达不充分的补充。任何稳定的高楼大厦都离不开牢靠的地基，信息可视化设计亦是如此，而信息正是其最核心的地基。

优秀的信息可视化设计创作者并不一定掌握全面的艺术创作技能，但他一定懂得如何有效地梳理信息。信息可视化设计是为了让信息以更易于被人理解的方式进行呈现，一个逻辑混乱、层级不清晰的信息可视化设计，即使艺术表现再唯美也失去了其本身的价值，所以对于信息的分析与编辑是掌握可视化设计的首要目标，这也是本书的核心内容。

4.2 信息的整理与整顿

4.2.1 整理信息的意义

信息是人类日常生活中最熟悉的事物之一，因此，对于信息的获取与整理，百家口拥有百家言。从设计学的视角来看，信息的整理是在进行信息可视化设计之初最核心的步骤。

整理，就是扔掉不需要的东西。信息是没有边界的集合，数字中有无穷大与无穷小，故事中有内容的表与里。要在有限的空间内进行合理的信息可视化设计，呈现的信息内容必然要有所取舍。信息作为可视化的核心元素，它的内容规模以及构建的语境会直接影响到信息传达的准确性。不同的读者会获取到不同层级的信息内容，有的是理性的概念，有的是感性的情境，但无论是什么样的读者都是根据可视化设计呈现的视觉逻辑进行层层递进的阅读。这些信息的阅读层级并不一定完全符合创作者的初衷，这就可能导致形成所谓的"信息误读"。为了尽可能降低信息误读的可能性，信息可视化设计的创作者也必须要努力地解读这些信息，并对其进行一定的整理工作。整理过程中有许多不可避免的限制性因素，包括语意、环境、载体等，为了达到可视化设计传达信息的效率，创作者必然要抛弃一些不需要的东西。这便是信息的整理，通过尽可能少而简地去构建信息使其以最简单明了的方式传达给读者，这是信息可视化设计的本质，亦是创作信息可视化最重要的设计思路。

信息由创作者经信息可视化设计传递到读者视觉中，整个过程存在三次信息损失：创作者的设计、信息载体的传播以及读者的解读，在这三次损失中相对可控的便是两端。创作者在进行信息可视化设计之前会按照自己的解读方式进行一次充分的整理。但是信息的解读是完全的主观行为，在这次整理过程中很有可能会丢失一些关键元素，因此信息的整理将对信息可视化设计的创作者提出更高的要求(图4-1)。

读者通过可视化设计读取到的信息，很可能因为主观的信息需求而与创作者想要表达的内容大相径庭，所以创作者在进行信息的整理时，也需要对受众群体的信息需求进行一定的分析与考量。尽管创作者想要可视化的信息很可能在被一些读者视觉解读时就已经面目全非，但是这并不影响信息通过可视化设计而进行有效的传播，人们通过习惯会填充许多在传播过程中损失的信息，当然这也可能使信息被再次扭曲。因此，在进行信息可视化设计时，需要针对大部分读者的阅读习惯有一定倾向的侧重，但也需要保持自己的创作初衷，毕竟创作者想要传达的信息才是信息可视化设计的本体所在。

图4-1　信息传达示意图

4.2.2　整顿不同的信息

整顿，是为了方便信息查询，为需要表达的信息提供便捷的索引。信息的整顿是继信息的整理之后，为信息可视化设计梳理信息层级的继续，是一种对于有价值信息的自觉的加工与管理。

分类是整顿的开始（图4-2）。

在设计需要展现的主题中，首先要建立信息的从属关系。信息的整顿工作也是信息可视化设计中非常重要的环节。因为信息可视化设计最终达到的信息传播效果是从受众读者对设计作品的观察、解读、分析中得到的结果，被整顿后的信息是否可靠、准确，将直接影响到设计作品在受众读者群体中的可信度。而信息整顿的核心工作就是分类。要进行信息分类首先要解决按什么标准分类的问题，分类标准即为信息分类所依据的特征。

确定分类标准有两条基本原则：根据信息可视化设计的目的来确定分类标准；根据信息的质量与数量来确定分类标准。信息分类时，还要注意把反映人们主观意见、感受的信息与反映客观事实的信息区分开，把反映特殊元素的信息与具有总体特征的信息区分开。

排序是信息整顿的第二阶段。在这一阶段中，信息依据整体的设计主题与信息需求被安排在各自的固定位置中，以便直观阅读。对此，许多创作者经常会按照客观信息的基本特征进行排序，比如年份、首字母顺序、所属类型等。排序作为信息整顿的最后环节，可使复杂的信息成为有序集合，便于读者迅速有效地获取。不同排序的信息在可视化设计的呈现中均应及时注明有关项目，如类别、编号、日期、来源等。

信息可视化设计的目的本就是为读者提供更加便于阅读的有效信息，方便他们在杂乱无章的信息世界中，快速获取对自己有价值的内容。所以设计创作者必须要发掘和研究被掩盖了的信息规律，认识和掌握信息表面下事物的本质。为了使创作达到预想的效果，就需要经过完整的信息整顿过程，直白来说，就是由混沌走向秩序。当前的大多数信息可视化设计都体现了统计学的一个重要特点，就是强调定性和定量的结合，数量信息和非数量信息的结合。为此，在信息可视化设计的信息整顿中，统计分析和逻辑分析也是创作者必须熟练掌握的技能之一。

图4-2　分类示意图

统计分析是把大量散乱的数量资料，依据统计的理论和思维方式，对它们进行描述和推断，将研究对象的本质、特征揭示出来。逻辑分析是运用抽象和概括、归纳和演绎等方法，对丰富的现象资料进行思维加工，从而去粗取精、去伪存真、由此及彼、由表及里，达到认识事物本质、揭示规律的目的。

4.3 保持逻辑思维

4.3.1 信息爆炸时代的设计师

信息爆炸的时代为狂轰滥炸的媒体传播提供了养分（图 4-3），却也让时刻被信息包围着的人们陷入麻木状态。尤其是在当今，许多设计师都在重复使用一些既定的设计套路，他们往往把感官刺激看作是设计的特点并加以充分发挥。这样的现象在信息可视化设计的案例中不算少数，有的设计过分依靠计算机预先设置好的程序，忽略了独立思维和创意；有的设计师唯利是图、急功近利，设计作品缺乏个性特征和独立风格；有的设计简单粗糙，毫无艺术性可言。由于计算机软件的强大优势，许多设计师对其产生了过高的期望和依赖心理，反而陷入了一个难以自拔的误区，认为只要掌握了计算机操作就等同于掌握了设计的技巧。这种错误的观念深深影响着信息爆炸时代的设计师，并且导致设计师的整体设计水平良莠不齐且整体素质难以提高。

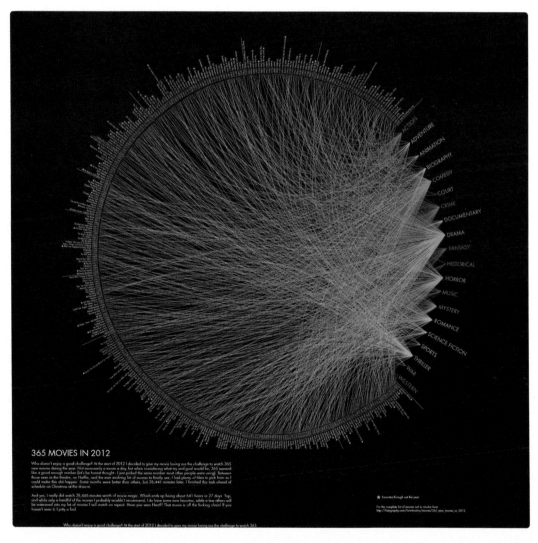

图4-3　信息可视化设计爆炸类优秀示意图"2012 年 365 部电影"

4.3.2 拒绝快餐式设计

信息时代推动着信息可视化设计快速发展，但过快的发展使得人们并未完全适应新的信息可视化设计形式，因此不可避免会滋生出相应的弊端。例如国内一些城市中到处都是过分依赖技术且趋于模式化的"快餐设计"，设计师根据设计素材网站的模板进行信息的排列组合，设计跟风化极其严重。

只要有一种新的视觉语言或者设计形式出现在人们的视野中，很快便有类似的设计产品相继出现，这使得人们逐渐对相同形式的信息可视化设计产生越来越敏感的审美疲劳。在这种不健康的设计审美环境中，到处都是来自设计素材网站的"快餐操作模式"和千篇一律的"快餐作品"。多数设计师把主要的时间与精力都放在了操作计算机的模式化设计上，这使得"唯技术"的设计风气盛行，信息可视化设计显然走入了来自信息时代的"快餐陷阱"中。

软件技术更新带来计算机技术的广泛应用，这并不是毫无弊端，对于信息可视化设计这种创造性的活动来说，过分依赖计算机技术会导致创造力的显著枯竭。这样的结果导致作品缺乏艺术感染力，信息可视化设计始终是人类的造物活动，信息技术只是辅助设计师进行创作的工具。然而计算机强大的优势使很多设计师忽略了信息可视化设计需要展现内涵元素的本质。

这些快餐式的设计产品污染着受众群体的视觉审美，并不乏一些过分追求强烈视觉效果的信息可视化设计创作，设计师即使操作娴熟却也无法掩盖设计的空洞与肤浅，不同的视觉效果只是由不同软件带来的不同外在形式，对技术至上的迷信使得设计产品缺少生命力。

信息时代的"快餐陷阱"使得信息可视化设计在如今商业化浓重的社会环境下极度缺乏人文内涵。数量爆发式增长的信息可视化设计逐渐远离了人文精神，并且淡化了人文痕迹。大批的设计师只注重设计需求的满足，却忽视了精神和文化的塑造。信息可视化设计不仅是人类社会中传达信息的主要工具，更重要的是以具有艺术性与技术理性的形式进行精神输出，并以此来满足人类对美的追求（图4-4、图4-5）。

图4-4　美的信息可视化设计

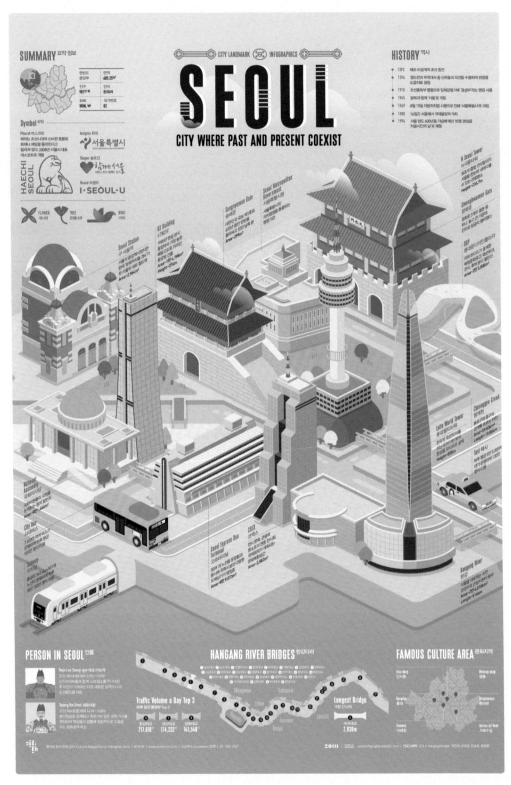

图4-5　韩国首尔城市特色信息设计图

4.4 从周边信息开始

4.4.1 发掘周边信息之间的关系

信息之间的关系即为逻辑关系，也就是不同元素之间的相互依赖关系，常见的逻辑关系有八种。

（1）总分关系

总分关系也就是纲目关系，正所谓纲举目张。这就好比树的主干与枝丫的关系，主干统领枝丫，二者不能并列也不能颠倒（图4-6）。

（2）主次关系

通俗来讲就是重点与一般的关系。二者没有隶属关系，但是在同一篇文章内，相互之间是有关联的，互相影响，互为补充（图4-7）。

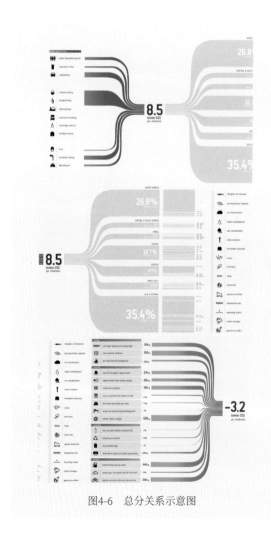

<div style="display:flex; justify-content: space-around;">
图4-6　总分关系示意图　　　　　　　　图4-7　主次关系示意图
</div>

（3）递进关系

递进关系是同一事物不同发展阶段的关系。时间上的递进如古代、近代、现代、当代；空间上的递进如国际、国内、本地；学习上的递进如武装头脑、指导实践、促进工作。需要注意的是，有些特殊的并列关系也是需要讲求递进的，比如春夏秋冬四季（图4-8）。

（4）并列关系

并列关系是相互之间不相隶属又相对独立的一种关系。譬如天时、地利、人和，人、财、物，物质文明、精神文明、政治文明、生态文明，经济建设、政治建设、文化建设、社会建设等（图4-9）。

图4-8 递进关系示意图

图4-9 并列关系示意图

图4-10 点面关系示意图

图4-11 因果关系示意图

（5）点面关系

点面关系是由点和面构成的，如果点与面存在内在联系，则在说明面的情况时可以采取以点带面的形式（图4-10）。

（6）因果关系

因果关系是指事物之间存在必然的客观的因与果关系。揭示因果关系，可以增强文章的说服力和感染力（图4-11）。

（7）虚实关系

在创作过程中，可以采取以虚带实，虚实结合的方法。这里的虚不是虚假，而是理论支撑；实则是数据、案例、事实支撑（图 4-12）。

（8）定性与定量关系

事物的发展有一个从量变到质变的过程。对一件事情的判断，定性的说服力总不如定量的大。从某种程度上来说，定性是一种大体判断，定量则是一种精确判断。能定量说明的尽量定量说明，但也不能绝对，数字要用得恰到好处，这样才会更有说服力（图 4-13）。

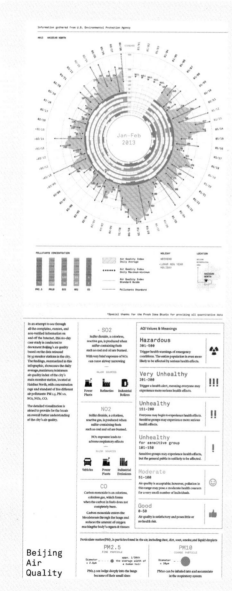

图4-12　虚实关系示意图

图4-13　定性与定量关系示意图

4.4.2　先从个人简历做起

随着个人品牌与数字身份的快速普及，信息可视化设计对于个人简历的重要性日益显著，下面我们将个人简历作为第一个完整的信息可视化设计进行创作（图4-14、图4-15）。

简历的目的在于展示自己的基本信息和职业生涯，吸引招聘者从而得到面试的机会。填得满满的简历表格无法快速地展示出自己的与众不同，招聘者从海量的求职者中筛选出值得关注的应聘者也变得困难。这时可视化的简历就可以有效地解决这个问题。它能将有效信息凸显出来，让人一目了然、印象深刻。对于求职者来说，信息可视化设计可以将个人职业生涯更加丰富、立体地展示出来。对于招聘者来说，信息可视化设计可以使其在海量的人才库中快速判断是否要给应聘者面试的机会。

尤其对于设计行业的求职者来说，没有什么比设计自己的简历更能代表自己的设计专业技能水平的了。尤其是在在线模板横行的时代，在有限的空间范围内，要将自己的专业技能和设计素养淋漓尽致地体现出来，信息可视化设计的能力成为最直接的体现。这也是一项没有命题的设计招聘考核，竞争早在方寸之间摩拳擦掌起来。不仅限于视觉传达设计，任何领域的信息可视化设计简历都能体现出一位设计师应有的职业素养和专业技能。同时，招聘者也能在简历的方寸间测试出应聘者是否满足岗位需求。

当招聘者被各种各样的应聘信息包围和冲击，信息过于繁杂无从下手时，招聘者需要耗费大量的时间和精力去收集、整理、过滤这些信息，这大大增加了获取的难度。他们需要的信息应当是显而易见的、

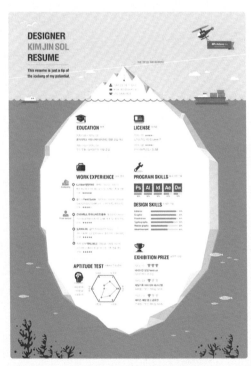

图4-14　个人简历示意图1

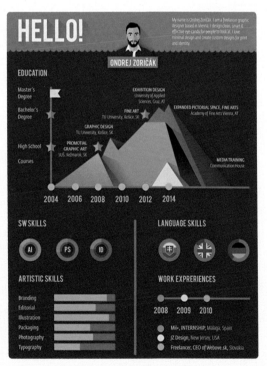

图4-15　个人简历示意图2

直观的、形象的、生动的，而现在接触到的大部分信息依然是文字和数据，这些信息无论从内容或形式方面都是简单的堆积。招聘者会由于过度阅读的疲劳，忽略某些有效信息。而运用信息可视化设计的个性化、定制化特征，能让个人信息得以用更立体、更生动的方式呈现，由此节省了招聘者的阅读时间。

简历的主要内容就是讲述自己的过去，展现自己的现在，表达自己的意愿。个人简历最基本的功能是将个人的基本信息展示完整，最重要的功能就是体现出本人在职场的经历和专业技能水平。而往往这些信息数据的形式是枯燥、无序、复杂的。可视化的形式表达就是指将这些抽象、复杂的信息通过编辑设计，让文本形象化、信息秩序化、阅读趣味化，此外还能形成信息之间的相互关系与发展趋势。

信息可视化设计的简历图表其基础还是数据，包括个人的简介文本、工作经历的发展数据、个人职业发展的规划或求职的意愿等。数据的可视化加工，主要是指对这些数据信息进行归类、统计和分析，依靠可视化的技术以生动、高效、简洁的可视化图形元素来阐释数据信息之间的规律和意义。运用可视化的手段能够处理单一的文字内容，从而激发读者的形象思维和空间想象力，深入发掘潜在的信息及其规律。信息可视化设计也需要遵循视觉传达设计范畴内的原则和要求，借助视觉设计的力量赋予信息美学含义。多种维度的数据在归纳和整理后，可以按信息之间的相互关系与发展趋势设计成某种数字形象化的图形。比如可以将某技能的掌握程度化为数据图，如曲线图、饼图、柱状图、各种立体图形来展示自己的专业技能水平；用多种技能特长的数据对比，如层次长短关系、数量增长关系、比例大小关系展示自己的工作强项；还可以用数据在时间和空间坐标中的变化展现自己的经历，如展现学习工作经历的时间轴、出生学习工作地理变迁的地图等（图4-16）。

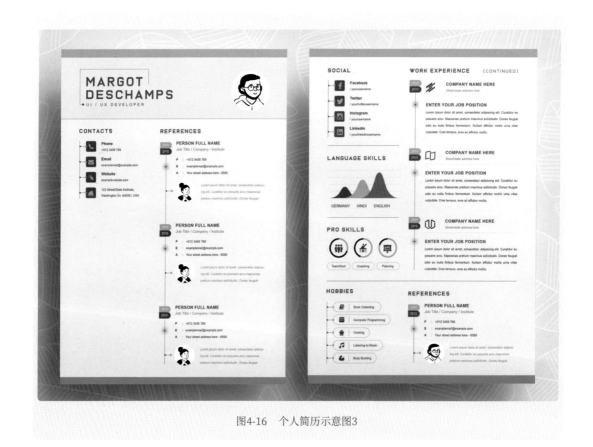

图4-16　个人简历示意图3

人们钟情于"图"是因为"图"的智力门槛最低，能带来轻松、愉悦的信息享受。图形化的阅读体验具有呼唤性、驱动性和注目性的特征。所以如果要在简历中谈及自己的兴趣爱好，可以采用相关的图形符号来代替。比如用相机图形来意指爱好摄影，用飞机和建筑的图形来意指爱好旅游，用书本图案来意指爱好阅读，等等。这些富于象征意义的表象符号和图案图形承载了泛指和特指含义，是一种直观的表意手段。作为一种平面图形设计的元素，语言图形化运用其外形轮廓、形体意蕴、空间结构以及丰富的文化内涵，提升了简历平面的整体设计感。

信息可视化的视觉表达形式除了运用图形、图表外，还可以加入一些诸如线条、箭头、几何图形、色彩模块等艺术类和设计的视觉元素。巧妙的、创意的造型语言可以提升信息可视化简历的趣味性。简约明朗的叙事风格和轻松明快的表现形式，可以提升阅读者的兴趣度，让阅读行为更具有集中性和介入性，有效提高信息传播的效率（图4-17）。

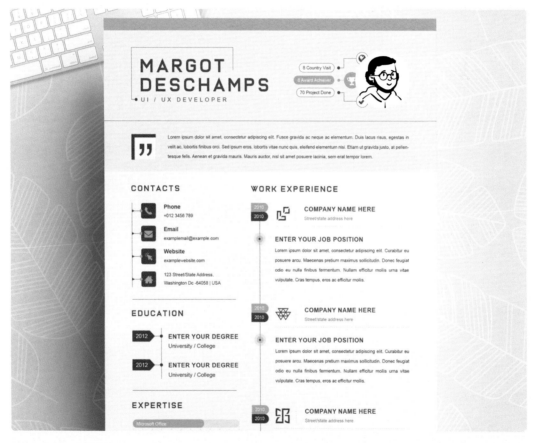

图4-17　个人简历示意图4

信息图表采用删繁就简的表现形式，把复杂的信息进行浓缩，然后将浓缩的信息按一定的造型和阅读线索进行版面编排，让人在读图时不知不觉中感知"图像促使文字意义回归"的价值所在。趣味化的造型是凸显简历创意的重点，也是简历设计规划中的难点。要按一定的叙事原则和情节造型来编排额定的信息量，处理某些单靠抽象文字难以表述和解释的内容，最终还要达到使编辑形象化和信息秩序化的目的。

4.5　专题拓展——《自画像：思维导图和信息图》

作者：王尚宁。

王尚宁认为流程思维导图就像一副自画像。他选择了对自己产生了较大影响的人，包括7个设计师、一个他非常欣赏的创新者以及他自己，然后将其按照时间顺序排列，通过人物画像的设计语言设计了此幅信息图表。这个思维导图显示了王尚宁的作品与这些人之间的联系，通过绘制和分析作者自己，来达到回顾作者的设计经验以及反映作者内心本质的目的（图4-18、图4-19）。

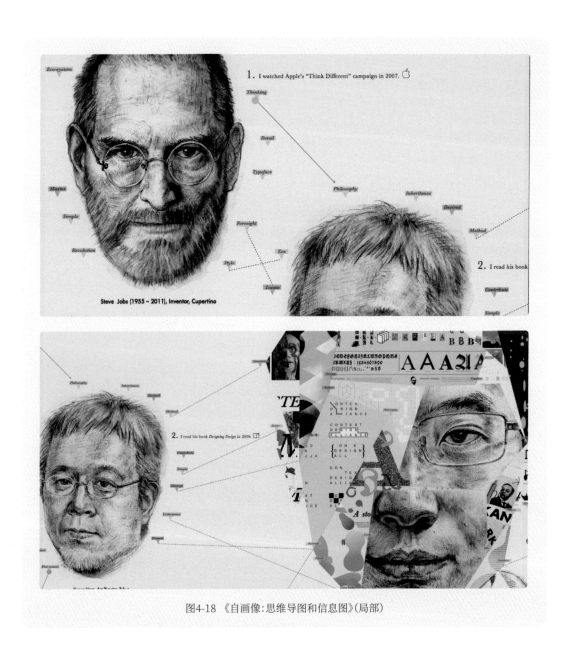

图4-18 《自画像：思维导图和信息图》(局部)

图4-19 《自画像：思维导图和信息图》　　　　　作者：王尚宁

4.6 思考练习

◆ 练习内容

1. 以小组为单位，以感兴趣的话题为目标，对其相关信息进行整理，并完成简单的表格进行汇报。

2. 选择一种逻辑关系，并搜集生活中常见的相关信息案例，完成简单的信息图表设计。

3. 制作一份个人简历。

◆ 思考内容

1. 优秀的信息可视化设计案例是怎样通过信息整理与信息整顿建立起逻辑框架的。

2. 思考快餐式设计对大众审美产生的影响，以及对设计学的启示。

更多案例获取

信息
可视化
设计

5

第5章　象形图篇

内容关键词：

象形图　图形教程　图标

学习目标：

- 了解象形图的应用
- 学习如何制作象形图

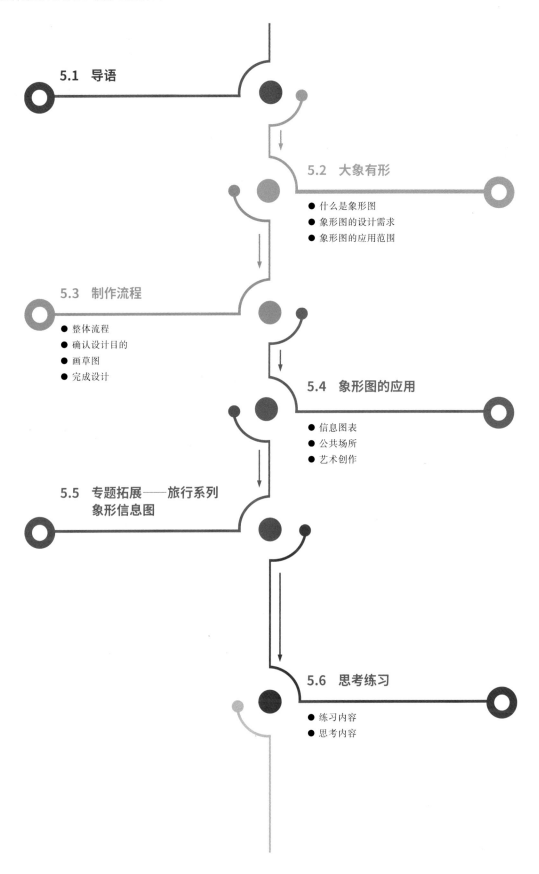

5.1　导语

5.2　大象有形
- 什么是象形图
- 象形图的设计需求
- 象形图的应用范围

5.3　制作流程
- 整体流程
- 确认设计目的
- 画草图
- 完成设计

5.4　象形图的应用
- 信息图表
- 公共场所
- 艺术创作

5.5　专题拓展——旅行系列
　　　象形信息图

5.6　思考练习
- 练习内容
- 思考内容

5.1 导语

象形图是信息可视化设计最基础的元素，亦是信息可视化设计的起源。

象形图是人类对信息进行符号化、可视化的最早尝试。不论是苏美尔文明、古埃及文明，还是一直流传至今的中华文明，这些通过模仿与其相似的物理对象来表达信息的图像，都应该包含进信息可视化设计的范畴中。象形图直至今天都被作为图画、代表性的标志，或是作为指示与统计图广泛使用。由于其图形性质和相当现实的风格，它们出现在许多需要传达信息的公共空间中。

若将信息可视化设计视作一个集合，那么象形图就是这个集合的最基本单位。对信息可视化设计的打造离不开对象形图的创作，因此，在进行信息可视化设计的最初，要先了解象形图的设计制作，再从基础元素逐渐建造完整的集合。

5.2 大象有形

5.2.1 什么是象形图

象形图（pictogram）是表意文字的一种方式，是对语言的一种图形化补充。早期的象形图可以追溯至史前时代，包含了象形文字与表意符号（图5-1）。古代苏美尔文明、古埃及文明和中华文明都有使用，有些还将其发展成标志性的写作系统。

至今象形文字仍然被用作非洲、美洲和大洋洲一些非文化的书面交流媒介。如今象形图经常用于书写和图形系统中，主要解决以下问题：一，文字说明空间不足；二，没有时间做详细说明；三，语言不通（图5-2）。以此达到节省空间、缩短时间、非语言类沟通的目的。选择象形图就是想要抓住信息传达的根本，将信息单纯化，大大减少信息流通的传播成本。通过制作这样的象形图，可以掌握设计能力和分析能力的基础。

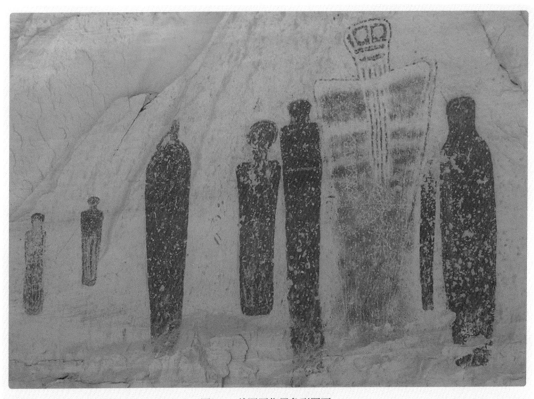

图5-1　美国原住民象形图画

象形图主要解决三大问题

文字说明空间不足　　没有时间做详细说明　　语言不通

图5-2　三大问题示意图

5.2.2 象形图的设计需求

在象形图的设计过程中有两个能力至关重要：设计能力与分析能力（图5-3）。设计能力直接体现在图像化的表现力上。从观者角度来讲，图像的辨识度与美感是最直观的。因此，设计能力在象形图的制作中尤为重要，象形图就相当于信息的视觉载体。

讲到另一项必不可少的分析能力，可能有些人会提出异议，为什么分析能力是必不可少的？例如现在需要做一张奥林匹克运动会田径类项目的象形图，需要分析什么内容呢？首先要知道田径类项目分为四个大项目，即田赛、径赛、公路赛与混合赛。其次要抓住各个大项目的特点，认定小项目之间的区别，这些都需要分析能力。如果这些庞大的信息量没有清晰的梳理是无法在一张图上呈现的，即使有再卓越的设计能力，也制作不出优秀的象形图。享誉全球的国际图形语言教育系统（ISOTYPE）制作团队，便是由两位不同专业的人组成的，一位是奥地利经济学家奥图·纽拉特（Otto Neurath），另一位是设计师格鲁德·阿伦兹（Gerd Arntz），他们绘制的社会公共信息的象形图如图5-4所示。

图5-3　设计能力体现

图5-4　社会公共信息的象形图

5.2.3　象形图的应用范围

象形图的分布较为广泛，统计象形图的应用范围会发现，它在我们身边随处可见。

例如现实中的室外交通系统、景点导视，室内的商业场所等公众使用的场合，虚拟互联网中的网站标识、手机的操作页面等都有象形图的应用。象形图的基本要求是可以适用于各个年龄段、各种语言应用的人群，可作为文字的替代。因此，公共场所是使用象形图较为广泛的地方（图 5-5）。

图5-5　象形图在日常生活中的分布

除此之外,象形图还大量应用于演讲资料、宣传动画、网站、艺术作品、产品包装、使用说明书、计算机、手机操作界面、信息图表等。

(1) 应用于信息图表

象形图在信息图表中常与统计图相结合,对所表达的物体进行概括化描述,进行一定量级的统计。当较多图形出现时,会搭配流程线进行信息梳理。同时为了更加丰富,也会设计较多的展现形式与风格,来吸引观者的目光(图 5-6)。

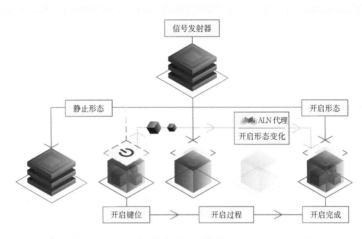

图5-6 信息图表风格示意图

(2) 应用于视频

象形图也被用作视频的图片组成部分。现今,视频的网络传播概率仍在持续上升。内嵌网页的录像、在智能手机上观看的录像,这种较小分辨率的录像都无法传输较多的内容。在这个情形下,象形图便能大显身手。作为传统文本或物体的替代,在限定的空间中传递更多的信息对于网络视频传播而言,再好不过。例如 2020 年东京奥运会就把象形图标作为主角运用到了宣传视频当中(图 5-7)。

图5-7 东京奥运会象形图标(应用于视频)

（3）应用于网站

象形图常常应用在网页中的导航部门中。一般是把单击按钮后就会链接到的内容，用简单的汉字和象形图来进行说明。如此一来，它就能够促使网站的访问者直接寻找自己所需要的内容。除此以外，象形图也应用在标题部位以引导访问者，或在能够促进访问者留言、下载、分享等活动的情形下应用（图5-8）。

图5-8　导航象形示意图

（4）应用于演讲资料

演讲资料也是象形图的用武之地（图5-9）。象形图本身就是有指向性、概括性的图形，而演讲汇报需要的就是富有魅力、简洁明了的资料。所以象形图被较多地运用在演讲资料中的统计图和图形上，它是表达数据与事件之间关联的不二选择。

象形图可以直截了当地展示事件特点。如把作为重点的关键词象形图片化，便能够更有效地抓住观众的注意力。另外灵活运用象形图，可以使画面产生较多留白，更有助于增强演示资料的设计感。

图5-9　演讲资料示意图

举例过后，你的脑海中浮现出象形图活跃在各处的身影了吗？为了能使象形图给人的印象更为深刻，让我们来欣赏更多象形设计图的案例（图5-10~图5-13）。

图5-10　可视化婚姻状况

图5-11　美国职业篮球联赛球员数据统计图

图5-12　切蛋糕信息设计图

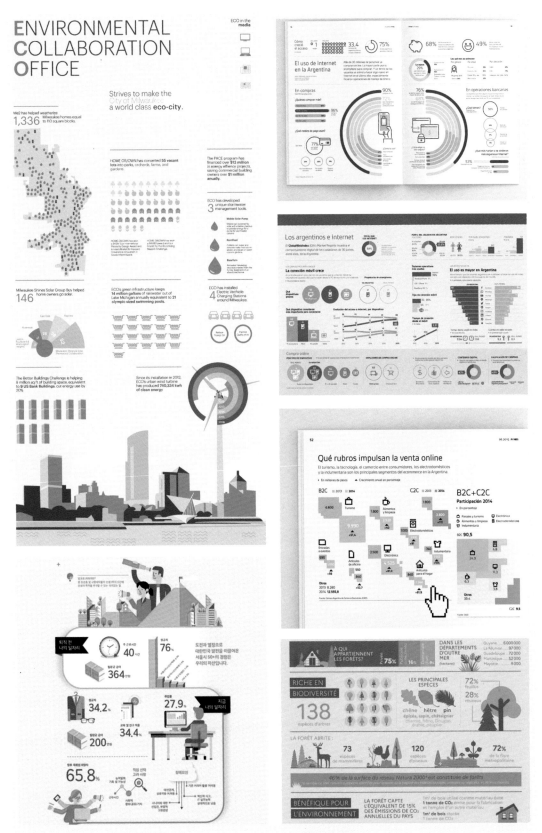

图5-13　环境保护、互联网应用等例图

5.3 制作流程

5.3.1 整体流程

象形图的制作大体上分为五个步骤（图5-14）。

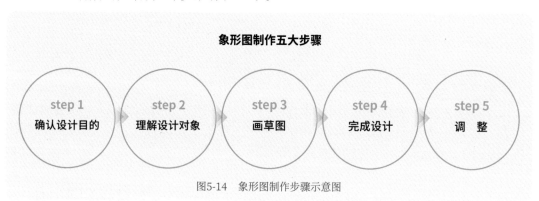

象形图制作五大步骤

step 1	step 2	step 3	step 4	step 5
确认设计目的	理解设计对象	画草图	完成设计	调　整

图5-14　象形图制作步骤示意图

在掌握了整个流程之后，才能进行每一步的具体操作。如果在制作流程中发生了需要返工的情形，则必须要按照此流程完成。

5.3.2 确认设计目的

无论是进行什么样的设计，首先都要进行设计目的的确认，而制作象形图更是强目的性的任务，因此要确认清楚设计目的才能开始制作。确认设计目的可以通过回答以下四个问题得到解决。

（1）问题一：为什么采用象形图？

为何要选择制作象形图来传递信息，而不选择照片或插画呢？一般有以下几个原因。

适合多次使用
照片重复使用会让人觉得厌烦，但象形图是剪影化的图形，简洁、图形化、适合多次使用。

易于分辨
在使用空间较小的情况下，照片与插画缩小会难以分辨，但象形图即使缩小，也很容易识别。

容易产生变化
以灵活性来说，象形图远超照片或插图，后两者想要有变化要下很大功夫，象形图就容易得多。

适用性强

想要找到与主题相匹配的照片或插画比较困难，并且不少还有版权问题。象形图设计简单，适用性强，广泛应用于多个领域。

不会产生固定印象

例如以猫为设计主题时，如果使用照片或是插图，就会给观者强加特定印象，这是一只咖啡猫、这是一只短尾猫等。象形图可以抽象表现，因此不会产生固定印象，可以传达概括性的信息。

（2）问题二：在哪里?

这个问题确认的目的为明确设计的使用场景，即用户会在哪里使用象形图? 场地的大小、材质、载体的不同都会对象形图的尺寸与画面产生影响，因此在设计之初要考虑到使用场景。常规的使用场景分为以下四类。

纸媒材料

使用象形图的纸媒材料常为报纸、地图、杂志和书籍等。因为印刷精度有限，所以象形图在设计中最多不小于1cm。

屏幕阅读

在屏幕上的应用大多为网站与智能手机的导航、信息图表等，浏览量较大，对设计的限制不大，自由度较高，这也是大多数人阅读到象形图的途径。

户外场景

象形图使用于户外的最具有代表性的实例是交通标志。使用于户外，最重要的是使人们从远处也能准确分辨。不仔细看就无法判断内容的象形图会在使用中产生混乱。

室内场景

使用象形图的室内场所，大多为车站内部和商业设施。使用象形图来指示紧急出口、厕所和电梯等的位置。既有采用固定规格象形图的情况，也有原创设计象形图的场合。

（3）问题三：为谁而做？

即使是传递同一内容，也会出现象形图截然不同的情况。要弄清产生不同的原因，就要明确这是为谁设计的象形图。根据有无特定的受众，可以分为一般性设计和特殊性设计两种。

大众人群（一般性设计）
使用于交通标志和车站内的象形图，锁定其受众是很困难的。为了不让多数人产生误解，应采用一般性设计。对于颜色的选择，遵循红色表示禁止、黄色表示警告等规则，遵循这些约定俗成的规定是必要的。

特殊人群（特殊性设计）
特定化的象形图会针对不同的用户群体（年龄、职业、爱好）进行差异化设计，例如具有特定理念的商业设施、美术馆指南上的象形图、儿童乐园的导视图等，针对特殊人群会有相对应的象形图。

（4）问题四：传达什么？

这是最后一个问题，也是最重要的一个问题，想要传递的信息是什么？要达到什么目的？有什么特定的规范？有哪些种类的信息？以下有五种信息，其使用的象形图有不同的应用规范。

规定类："禁止XX""请遵守XX"
表示限速和严禁吸烟等的限速、禁令、警示用的象形图。在这些情形下，要表达的信息多是和生命安全有关，一定要特别小心。

状态类："目前的状态是XX"
常见情况有表示电池的残余电量、音量图、手机信号状态等，为更加易于分辨，多采用梯形设计。象形图是电子设备的通用语言。

区别类："这是XX"
表示同一品类的区别。例如同为饮料，象形图可以表示塑料瓶与易拉罐的区别，以方便区分。

地点类："这里是XX"
常见于室内，表示洗手间位置、紧急出口等地方。这类象形图指向性较强。

功能类："是用这个来XX"
例如音乐的快进键、视频的暂停按钮、电梯的暂停键等，这类象形图大多具备一定功能。

5.3.3　画草图

（1）理解设计对象

清楚了象形图的使用目的以后,接着便是要加强对于要象形图化的对象的理解,也就是要提取关键词。

象形图的制作从关键词切入比较合理。例如以"昆虫系列"为主体设计象形图,那我们就尽量地罗列出关于"昆虫"的关键字。通过关键字的提炼,来加深人们对将要象形图化的对象的认识。

利用这些程序,可以掌握制作信息图表所需要的基本能力。即使是委托设计师制作信息表格的特殊情况,掌握了这个流程,也能够让制作变得更加顺利。

（2）画草图

在深化对对象的理解之后,接下来要做的就是要发散画面构思。最好的方法就是画草图。

以提取出的关键词为基础,将脑海中浮现出的图案画成草图。若出现没有思路的情况,就接着从关键词开始联想新的词语。

画草图的诀窍就是使用纸张、铅笔、水笔等模拟类工具,材质不限,甚至可以在餐巾纸上画(图5-15)。如果从制作的初期阶段就开始使用电子类工具,会限制思路拓展。草图的最大目的就在于能使我们尽可能多地设想出表现的可能性,选择容易用图画表现的 3 ~ 5 个关键词进行深入扩展。

图5-15　餐巾纸上画的象形图与头脑风暴图

5.3.4 完成设计

画好草图，让思维充分发散后，接下来就是使用绘图软件进行设计。

设计工作完成后，进行最后的调整，象形图便大功告成。

（1）执行设计

在执行设计之前，建议先将草图与众人讨论分享，以听取他们的意见。此时修改花费成本是最少的，在此基础上，从草图中选取所要设计的内容，使用数字类工具将其描绘出来。草图是优秀设计的灵魂，而执行设计则是扎扎实实的作业。对作品的质量起决定性作用的正是从关键词转化而来的草图。即使错误，也不能一上来就执行完稿。

（2）最后调整

象形图往往不是单一使用的，常常与多个象形图组合使用。多个象形图组合使用时，需要对大小和设计感进行调整。在确定完成实际使用的整体设计时，也有需要进行调整的可能（图5-16）。

图5-16　统一的象形图范例

5.4 象形图的应用

5.4.1 信息图表

　　《科技工作者生活中的一天》信息设计图如图 5-17 所示。在美国，越来越多的初创公司越过旧金山，转而向阳光明媚的南方发展创业。此图探索了哪些城市提供了理想的组合：晴朗的天气、充足的工作机会、不会让你感到失望的薪水、充满活力的约会场景，当然还有各种各样的美食等。通过快速浏览信息图并做出选择，观看者更愿意在哪里实现梦想？

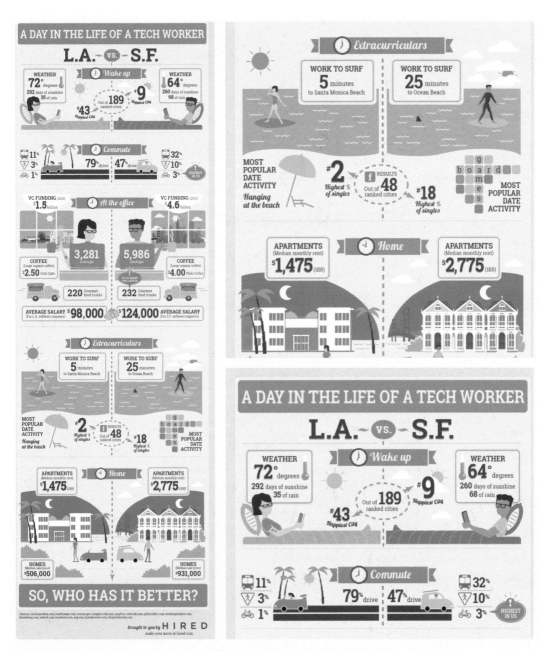

图5-17　《科技工作者生活中的一天》信息设计图

　　狗狗护理信息设计图如图 5-18 所示。据最近的一项统计，韩国国内会对宠物进行护理的人口已达到 1500 万。然而，由于主人的粗心等原因，宠物狗可能咬人，对人类造成伤害。随着动物保护力度的加强，遵守宠物礼仪的呼声也越来越高。该信息图表展示了如何正确地照顾狗，以使狗和人安全共存。

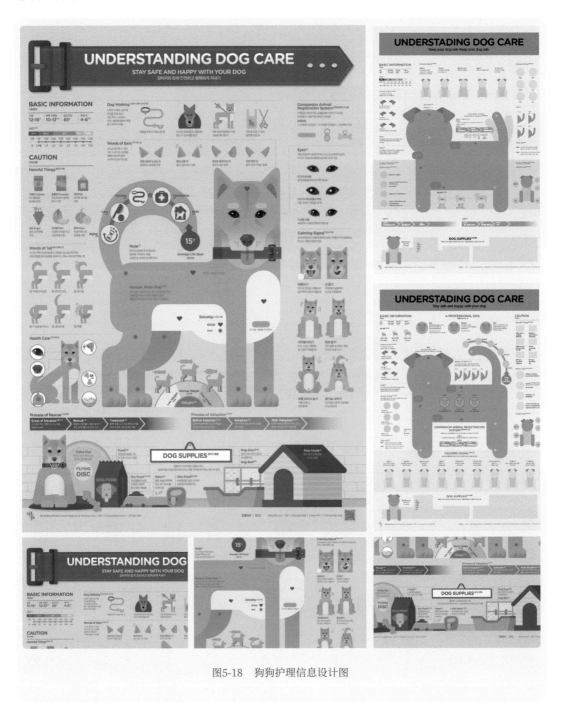

图5-18　狗狗护理信息设计图

波音 747 信息设计图如图 5-19 所示。像鸟一样飞翔是人类几千年来的梦想，现在人类可以在地球上的任何地方飞行。制作这张信息图表海报是为了展示飞机的核心信息，代表飞机是波音 747。

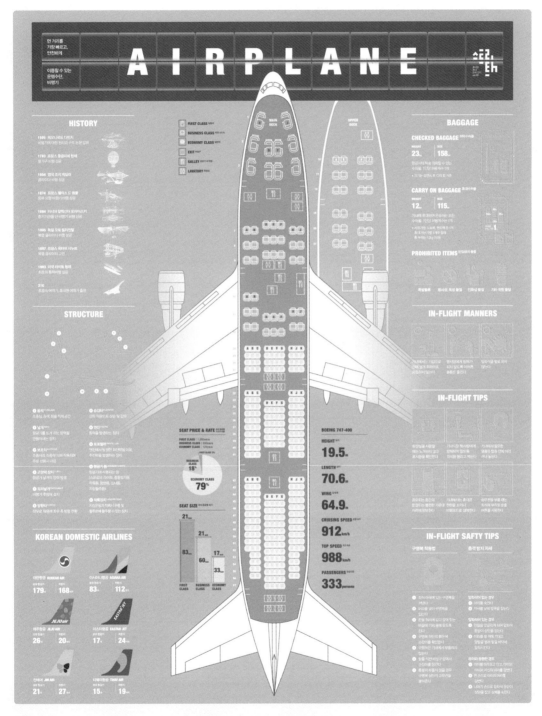

图5-19　波音747信息设计图

 包豪斯信息设计图如图5-20所示。包豪斯是当代设计的开端。包豪斯成立于1919年，1933年被解散，1966年，位于魏玛的设计学院被升级为大学并复名为包豪斯。其课程内容涉及艺术、工艺、摄影和建筑。包豪斯对现代建筑和设计的影响持续不断。它的一切在这张信息海报图上一览无余。

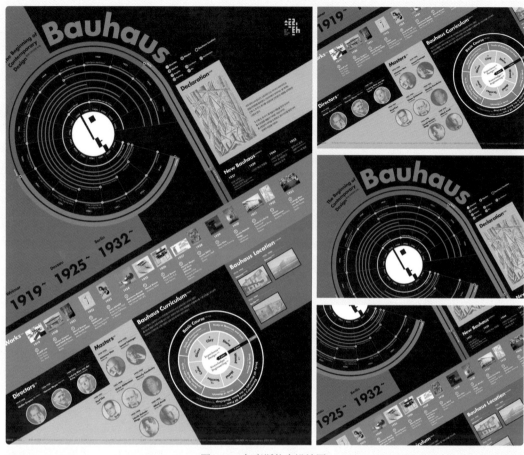

图5-20 包豪斯信息设计图

 太空探测器信息图表如图5-21所示。人类登上月球已经半个世纪了。然而，在太阳系中仍然有许多秘密。即使是太阳系的探测器也早已成为人类跃进太空的历史。目前人类对太空的探索仍在进行中。

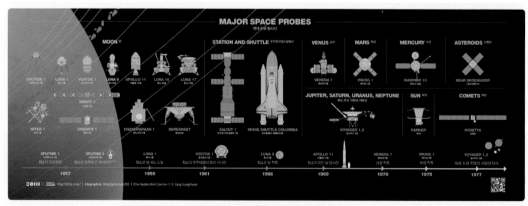

图5-21 太空探测器信息图表

5.4.2 公共场所

西雅图－塔科马国际机场（Seattle-Tacoma International Airport）品牌与导视系统设计如图 5-22 所示。

西雅图－塔科马国际机场是美国华盛顿州大西雅图地区的一个主要机场，也是美国西北最大的机场。此次更新塔科马国际机场推出了全新的品牌与导视系统，展示机场特征，给用户带来更强大而一致的体验。

图5-22　西雅图-塔科马国际机场品牌与导视系统设计

特尔斯（Terras）酒店室内视觉导视设计如图5-23所示。特尔斯酒店位于法国巴黎，其拥有华丽的露台，可以直接眺望巴黎铁塔，使客人可以欣赏巴黎最美丽的景色之一。在酒店重装之际，进行了导视系统的全新升级。

特尔斯酒店的品牌理念是鼓励客人发现生活的丰富性，希望客人在充满活力的蒙马特街区欣赏艺术家和匠人塑造的街区环境，在旅行期间换个视角看待世界。

图5-23 特尔斯酒店室内视觉导视设计

5.4.3　艺术创作

　　艺术创作类的象形图设计会在视觉、创意、展现形式方面有所突破，目的是想要以视觉冲击传达给受众群体，因此会更加引人注目，耐人寻味。图 5-24 为 1930~2014 年美国婴儿名字前 50 名数据图。

图5-24　1930~2014 年美国婴儿名字前 50 名数据图

史密森学会的全球火山活动计划如图 5-25 所示。自 1883 年（喀拉喀托火山历史性喷发年）以来，至少有 404 座陆地火山发生了喷发。其中 2000 年以来发生了近 200 次喷发。这些喷发的规模和影响各不相同。有些是彻头彻尾的灾难性喷发，例如 1980 年华盛顿圣海伦斯火山的喷发，而其他喷发要小得多，喷发频繁且局部。基拉韦厄火山在夏威夷造成破坏性熔岩流，自 1883 年以来已经喷发了 95 次。

每座火山在图表上都用一个形状表示。图表上的形状大小及其顺序对应火山的海拔高度。颜色对应自 1883 年以来观察到的火山喷发次数——冷色表示喷发次数较少，而更暖的颜色表示喷发频率更高。

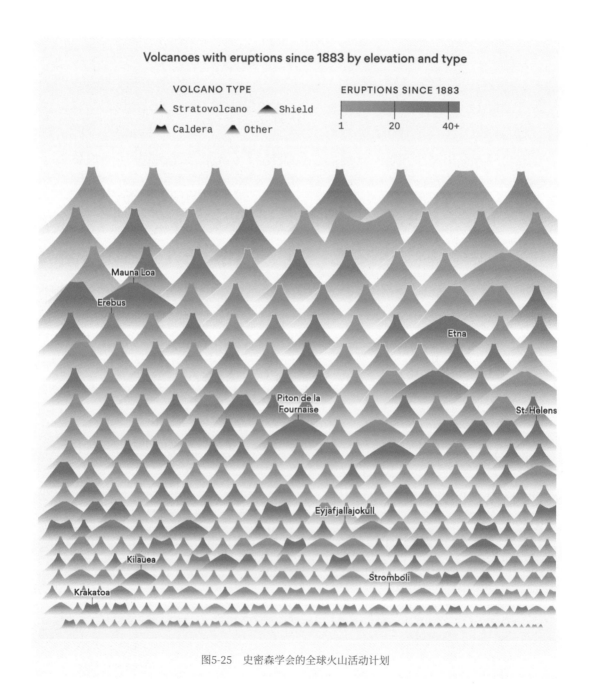

图5-25　史密森学会的全球火山活动计划

5.5 专题拓展——旅行系列象形信息图

设计师：佚名。

在图 5-26 所示的信息图中，以线性象形图来描绘各地特色（地貌、人文、文化、气候）等，一张图让你了解一个城市或国家。从图中我们可以看到旧金山的金门大桥和恶魔岛监狱，伦敦的大笨钟，开普敦的桌山、海滩和蹒跚的企鹅，新加坡的阳光、沙滩、海岸线等象形图。

图5-26　旅行系列象形信息图

5.6 思考练习

◆ 练习内容

1.了解完整象形图制作过程，选择主题进行练习。

2.主题练习完成后，对练习成果进行理论验证，以五步流程法，进行逐一确认，无误后，设计完成。

◆ 思考内容

1.思考象形图与文字的相同点和不同点。

2.思考象形图在未来（例如元宇宙、虚拟世界）的使用中会用来传达哪些信息？

更多案例获取

信息
可视化
设计

第6章　信息图解的制作

内容关键词：

信息图解　图解设计

学习目标：

· 了解图解的种类

· 了解信息图解的制作

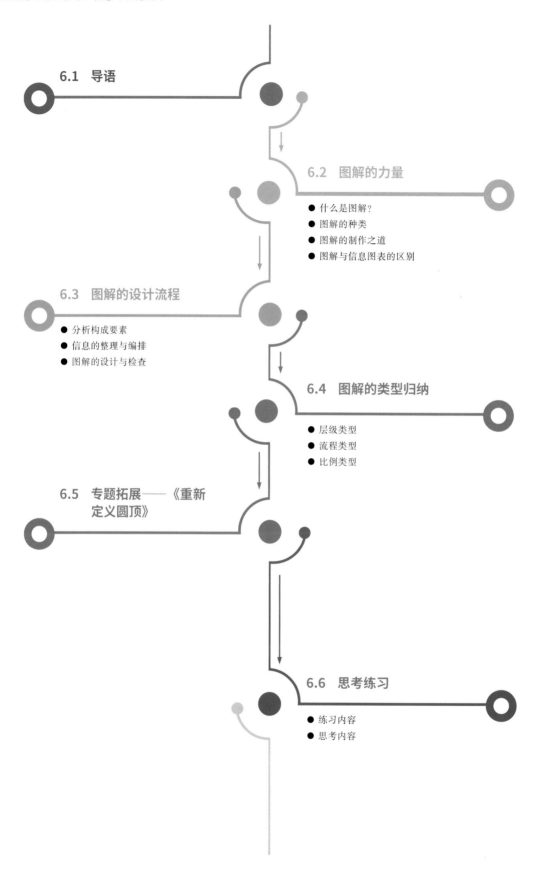

6.1 导语

6.2 图解的力量

- 什么是图解？
- 图解的种类
- 图解的制作之道
- 图解与信息图表的区别

6.3 图解的设计流程

- 分析构成要素
- 信息的整理与编排
- 图解的设计与检查

6.4 图解的类型归纳

- 层级类型
- 流程类型
- 比例类型

6.5 专题拓展——《重新
定义圆顶》

6.6 思考练习

- 练习内容
- 思考内容

6.1 导语

对比过去人类社会利用自然资源、人力资源的工农业时代，随着信息时代的迅速发展，各个领域的数据信息不断堆叠和更新，产生了能够反映人类生活习惯、自然规律和社会规律的巨量数据资源。目前，数据资源也成为与自然资源、人力资源同样重要的战略资源。

因此，为了满足用户自身日益增长、与时俱进的需求，将数据加工成易于理解的形式，让数据分析专家以外的人也能理解其意义才是庞大数据自身价值的提升。这时就需要将数据视觉化，在视觉设计行业里有一个领域"信息图表设计"与此类似。

图解和信息图表一样，都被用于更有效地传递信息、共享信息。由于共同点比较多，因此图解也被称作信息图表的原型。信息可视化这个领域起源于人机交互、计算机科学、图形、传媒设计、心理学和商业方法领域的研究。它被越来越多地用作科学研究、数字图书馆、数据挖掘、金融数据分析、市场研究、制造业生产管理和药物研制中的重要组成部分。信息可视化认为可视化和交互技术可以借助人眼通往大脑的宽频带通道来让用户同时观看、探索并理解大量的信息。信息可视化致力于创建那些以直观方式传达抽象信息的手段和方法。

6.2 图解的力量

德国某大学的一项非常严肃的研究表明，人在网络上的注意力时间极短，只有8s（比金鱼还少）。这显示了快速捕捉视线的重要性。据英国每日邮报报道，人们或许会认为在一瞬间人类无法识别十几张一闪而过的照片，但目前神经系统科学家发现人类大脑识别一张图像仅需13ms。人脑处理图像的速度是处理文本速度的60000倍（图6-1）。换句话说，我们可以更好地收集、解释和记住视觉呈现的信息。此外，视觉效果比书面内容更有可能被分享。信息图表可以减轻数据处理的负

图6-1　人脑处理图像概念图

担，并使它们更易于访问和更具可读性。在绘制图表时要深入信息的核心，提取其含义与特征，使其得到有趣的表达，进而完成整个设计。那么要如何完成这一工作呢？首先准备工作是必不可少的，其次是原始数据的汇编，最后，丰富的信息和图形创意必须结合在一起，才能创造出一个结合技术、相关内容和有效视觉的和谐整体。

6.2.1　什么是图解？

根据日本设计师木村博之的定义，从视觉表现形式的角度，"信息图形"的呈现方式分为六大类：图表（Chart）、统计图（Graph）、地图（Map）、图解（Diagram）、表格（Table）和图形符号（Pictogram）。

图表是运用图形、线条及插图等，阐明事物的相互关系（图6-2）。统计图通过数值来表现变化趋势或进行比较（图6-3）。地图描述在特定区域和空间里的位置关系（图6-4）。图解是一种通过可视化方法、用符号表示信息的图形（图6-5）。表格是根据特定信息标准进行区分，设置纵轴与横轴（图6-6）。图形符号是不使用文字，运用图画直接传达信息的一种方式（图6-7）。

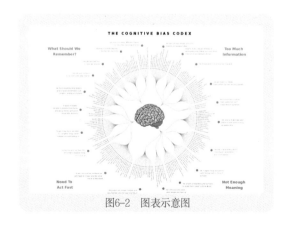

图6-2　图表示意图

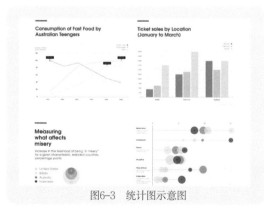

图6-3　统计图示意图

图6-4 地图示意图

图6-5 图解示意图

图6-6 表格示意图

图6-7 图形符号示意图

"图解"从英文单词"Diagram"翻译而来。从词源的角度分析，"Diagram"是"Dia"与"gram"的组合，"Dia"为穿过、剖析之意，"gram"指字母或图形。可以推论出，"Diagram"为用图形剖析的意思。用汉语的语意解释图解，"解"有将东西分开，剖解、解说、解答之意。远古时代的石洞壁画以来，人们就一直在使用图解，但到启蒙运动时，图解才流行起来。图解是用简单的图形以及简短的文字来说明事物的一种表现方法，包括图形、表格、统计图等。该方法印象深刻、直观、逻辑性强，呈现的是事物发展流程的时间轴和流程间的相互关系等。图解和信息图表一样，都被用于更有效地传递信息，共享信息。由于共同点比较多，因此图解也被称为是信息图表的原型。

6.2.2 图解的种类

（1）逻辑或概念图解

这种图解是把一系列事物放在平面上的不同位置，用它们之间的连接或重叠表示它们之间的关系（图6-8）。

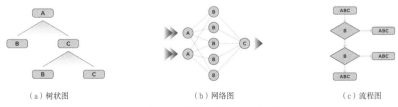

（a）树状图　　　　　　　　　（b）网络图　　　　　　　　　（c）流程图

图6-8 逻辑或概念图解分类图

(2) 定量图解

这种图解用于展示离散或连续值域上两个变量的关系（图6-9）。

（a）直方图　　　　　　　　　（b）饼图　　　　　　　　　（c）散布图

图6-9　定量图解分类图

(3) 示意图

示意图是用抽象的图形符号而非写实的图片表示系统的元素的图解。示意图通常省略所有与关键信息无关的细节，为了使本质意义易于理解，它可能过度简化某些元素。

例如地铁线路图（图6-10）用一个点表示地铁站，这个点看起来并不像真正的地铁站。这是为了让乘客理解关键信息，不被多余的视觉细节干扰。化学过程的示意图用符号表示系统中容器、管、阀、泵等设备，而不去细致描绘它们，这样才突出了每个元素的功能与之间的联系。电路图中符号的排布与电路实际的样子并不相似，却能表现电路的工作原理。

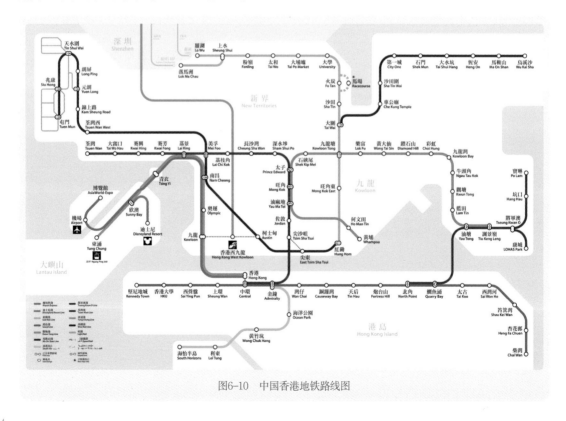

图6-10　中国香港地铁路线图

(4) 爆炸图

其实这是一个外来词汇，英文的名称是"Exploded Views"。其实在日常生活中，各种生活用品的使用说明书上都有装配示意图，它用图解说明各构件的装配方法（图6-11）。我国的国家标准也有相应规定，要求工业产品的使用说明书中的产品结构优先采用立体图示。因此可以说爆炸图就是立体装配图。

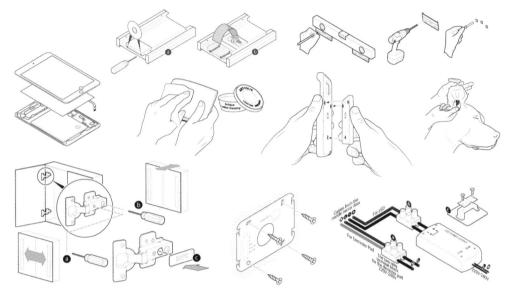

图6-11　使用说明书爆炸图

爆炸图制作是当今的三维软件 CAD、CAM 的一项重要功能。在美国 UG（Unigraphics）和 Pro/E（Pro/Engineer）软件中，爆炸图制作是装配功能模块中的一项子功能。有了这个相应的操作功能选项，工程技术人员在绘制立体装配图（图 6-12）时就轻松多了，不仅提高了工作效率，还减少了工作的强度。如今这项功能不仅可用在工业产品的装配使用说明中（图 6-13），还可以应用于室内设计、建筑设计等的设计图中。

图6-12　立体装配图

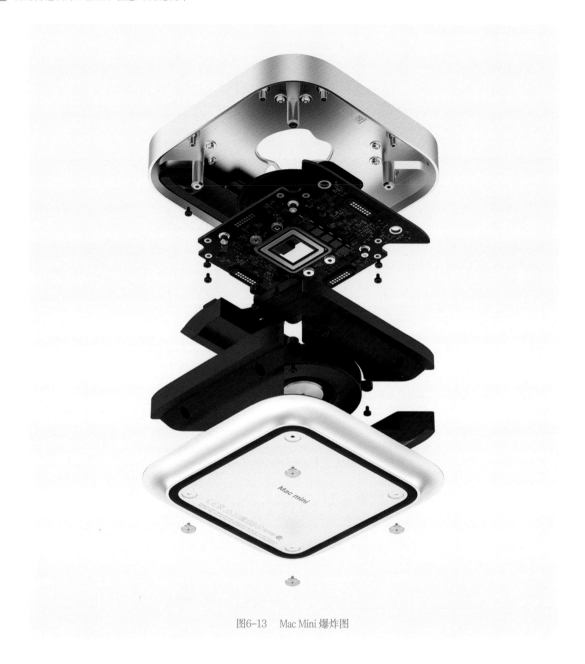

图6-13　Mac Mini 爆炸图

6.2.3　图解的制作之道

　　图解是信息可视化设计的基石之一，所以图解的制作之道亦是信息可视化的设计法则。图解不单单是用图形、图像来展示信息，它要让读者深入了解信息，还使用简易有效的图形、图像来指导检索程序，以使人们能够更好、更快地完成信息的获取。图解是将烦琐难懂的信息以最简易有效的方式展现给观者，把抽象的信息及相应的逻辑关系转化为具象的视觉内容，让读者获得优质的视觉体验。也就是说，图解是把信息客观化，向读者传达信息并让其得到更有效的理解。图解制作的目标围绕的是"信息的再创作"，让理性乏味的信息变得更吸引眼球、令人心动，其要兼顾准确传达的基本要素，并且去粗取精，便于读者对信息的理解，同时要少用文字、用图释义，尽可能地做到信息的具象化。图解的制作之道如下。

（1）吸引眼球，令人心动

如今庞大的信息量充斥着人们的生活，一张信息图的设计如果没有特色很快就会被淹没。因此，不论是从结构出发，还是趣味性，抑或是色彩冲击力，一定要有足够吸引人的地方，首先要让读者产生兴趣。不管是展示什么样的信息内容，都要加入一些让人耳目一新的元素。但需要注意的是，刻意地追求不同也是不可取的。

（2）准确传达，清晰明了

想要传达给读者的内容，还没有在大脑里面好好思考就急于去设计，其结果就会像一个人说话文不对题一样。读者遇到这种设计的时候，很难从设计中提取到有效信息。设计重心不明确，设计就会显得摇摆不定，注定做不出好的图形。所以在信息图形设计中，要学会取舍，要尽力向读者传达一个最想要传达的主题，然后将这个主题巧妙地表现出来。

（3）去粗取精，简单易懂

根据概念去推敲创意时，其要点在于要从庞大的信息量中将真正必要的信息甄选出来。所谓"真正必要的信息"指的是那些能使用最少的信息使效果最大化的内容。好的设计，读者只需扫一眼就能知道其主旨是什么。因此，我们要快速地从信息中抓取最有价值的元素。简化也不单单只是对信息内容进行简化，表现手法也可简化。图 6-14 是关于咖啡种类的示意图。通过图解，不但直观地表现出了不同种类咖啡的成分组成，而且各成分之间的比例关系也一目了然。

（4）依据视线，眼动规律

这一点要求我们注意视线的移动规律。比如横向排版的信息，人们一般会首先注意左上角。因此，标题一般出现在这个位置。看过左上角之后，用户的视线会往右下方移动。所以在排版布局时应该遵循视线的移动规律，而且人眼在观察物体的时候，目光不会只聚焦在一点上，而是会覆盖焦点周边的一片区域。把时间的流逝感和视线的移动相结合，就能产生更好的效果。

（5）少用文字，用图释义

一幅信息图很少或没有文字信息，其内涵也能被用户充分理解，这才不失为理想的信息图，这张图在全世界范围内使用也不会有什么问题。因此，在信息图形的设计过程中，不宜采用大篇幅的文字，而是尽量使用图形。在信息设计中，确保在语言不通的情况下也能让读者无误地理解信息内容，这才是信息图形设计所要追求的目标。

图6-14　咖啡种类的示意图

6.2.4 图解与信息图表的区别

图解可以被称作是信息图表的原型，对图解进行加工，可以得到信息图表。根据加工程度的不同，也有可能发生图解比信息图表更便于理解的情况（图6-15、图6-16）。

图解和信息图表的最大区别在于向受众传递信息的方式。信息图表注重一眼就抓住受众的眼球。与图解相比，信息图表更加注重情感的力量。图解更适合于把想要传达的信息传递给目标受众，而信息图表旨在期望吸引潜在受众。

图6-15　红酒图解

图6-16　白葡萄酒、啤酒图解

6.3 图解的设计流程

6.3.1 分析构成要素

由于图解的作用是为了突出信息数据的故事性，因此，分析能力和编辑能力是必不可少的能力。从海量数据中抽取可信度较高的信息，引导事物间的关系，这就是分析。而编辑则是设定图解的主题，思考如何将内容通过合乎逻辑的方式表现出来。例如对高血压疾病的临床数据进行挖掘，提取出能够缓解和降低"高血压人群高危因素"风险的数据，采用队列研究，使用统计工具，最终可以得出一个用于给高血压风险者使用的降压建议信息图表（图 6-17）。前面的队列研究和统计，就是分析能力；而后面的量表制作就是编辑能力。这样就很好地构建了对高血压疾病数据进行挖掘利用的故事。当然，有设计能力固然很好；排版和色彩搭配方面的知识，也会为制作浅显易懂的图解锦上添花。

图6-17 降低血压信息图表

6.3.2 信息的整理与编排

图解是对信息的完整呈现，我们可以从点、线、面的视角来处理图解信息的整理与编排。

（1）点：信息内容

当前我们所见到的图解几乎都是对某种事物的解释说明，这使得信息内容不仅要吸引读者快速阅读，更要通过内容中的趣味去拓宽受众群体的范围，受众群体的拓宽再反作用于图解的推广，形成长期循环往复的良性循环。因此，信息内容必须要具有可读性。信息内容的可读性是指在挖掘信息时，设计师要做出更深刻的分析与梳理，在图解中所要传达的信息数据必须简明扼要，来源真实可靠，数据分析真实具体，更重要的是符合图解面向大众、易读能懂的特性。图解传播最重要的是突出重点，明确其主题核心的重要意识点所在，再以此为基础向外延伸扩散次级信息（图6-18）。

图6-18　海报和AR（增强现实）应用程序"Atom"

（2）线：逻辑关系

在图解的信息表达中，画面中的信息与图形的组合搭配不仅是为了视觉上的美观，更要为逻辑清晰的秩序感服务（图6-19）。在明确了信息的主体意识和准确定位之后，各层级的信息逐一展开，灵活运用平面设计中的网格系统，不论是字体粗细的选择、字形搭配，还是字距、行距的留白，这些都与信息本身等级相同。图表画面中的逻辑性与趣味性之间的关系平衡点都依靠字体与版式的设计。网格系统在图表中仍然是值得参考运用的框架选择，文字信息引导着阅读的走向，栏的宽度正是阅读时的短暂间歇。过短的栏宽会压迫阅读节奏，过长的栏宽使人忽略阅读信息，设计师要做出令受众视觉上、心理上都舒适的留白分割，不能一味地追求多种图形的叠加与文字堆砌，要有意识地处理信息图表中知识点输出的轻重缓急。

图6-19　线状桑基图

（3）面：艺术表现形式

　　信息在转化为图解设计时等同于将一个完整的复合型问题分解成多个可剖析的知识点，读者在阅读的过程中会跟随已经设定好的逻辑方向顺势阅读。在图解中设计形式可适当地突破传统构图，但主体信息要放在首级信息的位置这一原则不能改变，主体要占画面版心大部分比例，再由信息数据的意识逻辑展开层级。设计元素根据信息重要性进行调节，如静态的点和动态的点代表着不同运动轨迹，规则的图形或不规则的带锐角图形比喻不同的对象，色彩中色相和明度、纯度的调节要依据信息内容做出仔细对比，等等。以信息知识点作为传达信息的具体概念，以字体版式作为阅读节奏的框架，点线面完整的构图才形成一张具有一定传播效率的图解设计（图6-20）。

图6-20　面状桑基图

6.3.3 图解的设计与检查

确定好想要传达的故事内容后，就要思考以何种形式的图解呈现最合适了，这时就要选择符合故事内容的图解类型，如表格、关系型图、流程图、统计图、比较型图等（图6-21）。图解设计完成后，最后的步骤就是检查，检查可从三个角度展开。

（1）信息的检查

信息源是否可信；信息是否有时效、量的问题。

（2）故事的检查

故事的发展情况是否有问题；是否存在只选择了对图表设计有利的信息来组织故事的问题。

（3）设计的检查

是否与故事内容相融合；是否存在过度设计的问题。

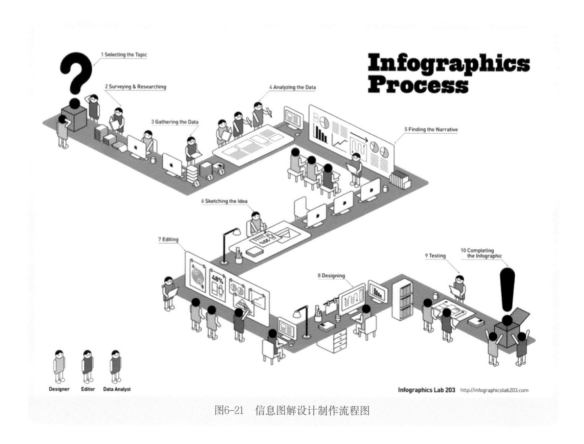

图6-21　信息图解设计制作流程图

6.4 图解的类型归纳

6.4.1 层级类型

层级类型信息设计图优秀案例如图 6-22、图 6-23 所示。

图6-22　层级类型信息设计图优秀案例1

图6-23　层级类型信息设计图优秀案例2

6.4.2 流程类型

流程类型信息设计图优秀案例如图 6-24 所示。

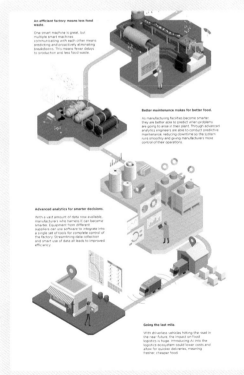

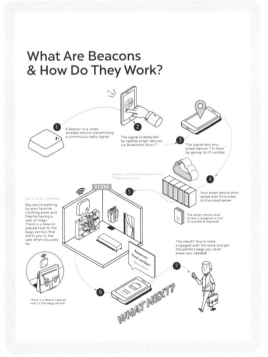

图6-24　流程类型信息设计图优秀案例

6.4.3　比例类型

比例类型信息设计图优秀案例如图 6-25 所示。

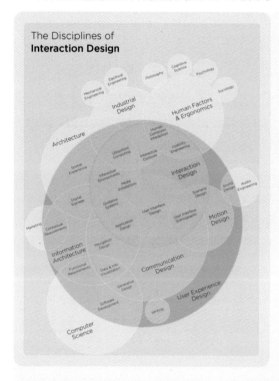

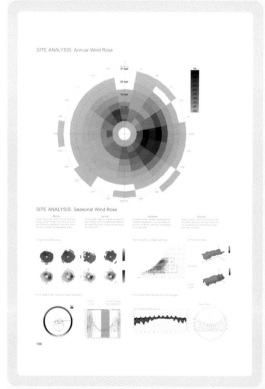

图6-25　比例类型信息设计图优秀案例

6.5 专题拓展——《重新定义圆顶》

作者：费尔南多·巴普蒂斯塔（Fernando Baptista）。

费尔南多·巴普蒂斯塔是《国家地理》杂志的一名高级图形编辑，对于他而言，设计信息图表不仅仅是以合乎逻辑且美观的方式排序和呈现数据。在《国家地理》杂志从事图形编辑工作十多年后，他已经将信息可视化这门学科提升到了艺术的范畴。他可以结合不同的技术来创建信息图表。他通常构建模型草图以使他的信息图表更加逼真。

图 6-26 中，精美细腻的绘图结合有条不紊的信息讲解，从左至右既是时间上的变化，也是圆顶建筑技艺样式的发展变化之旅。建筑的侧剖图处理，不仅表现了建筑的内外工艺样式，还能使人更高效地理解圆顶建筑的结构与空间。

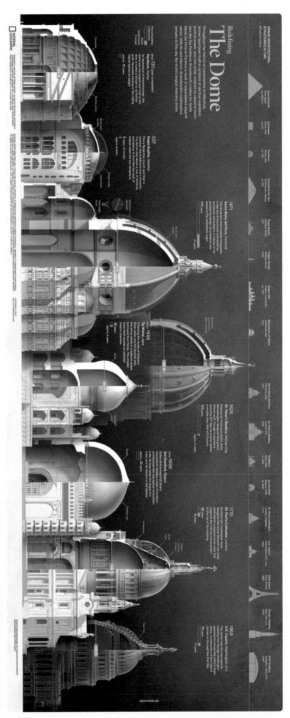

图6-26 《重新定义圆顶》信息图表

6.6 思考练习

◆ 练习内容

1.选择某个时期特定题材的信息图解设计，对其出现的原因进行分析，发表论点，并完成不少于1000字的小论文。

2.分组梳理信息图解的特色、类型，以小组形式进行汇报。

3.创作一张信息图解设计，清晰表现一种食物的组成成分。

◆ 思考内容

1.根据对信息可视化设计发展脉络的理解，尝试列出在日常生活中遭到忽略的信息图解，并给出原因。

2.尝试以自己的理解，为信息图解设计做出定义。

更多案例获取

第7章 拥抱读图时代：
新媒体时代的信息可视化设计

内容关键词：

新媒体　读图时代　信息可视化案例

学习目标：

· 了解信息可视化设计发展脉络

· 了解信息可视化的最新趋势

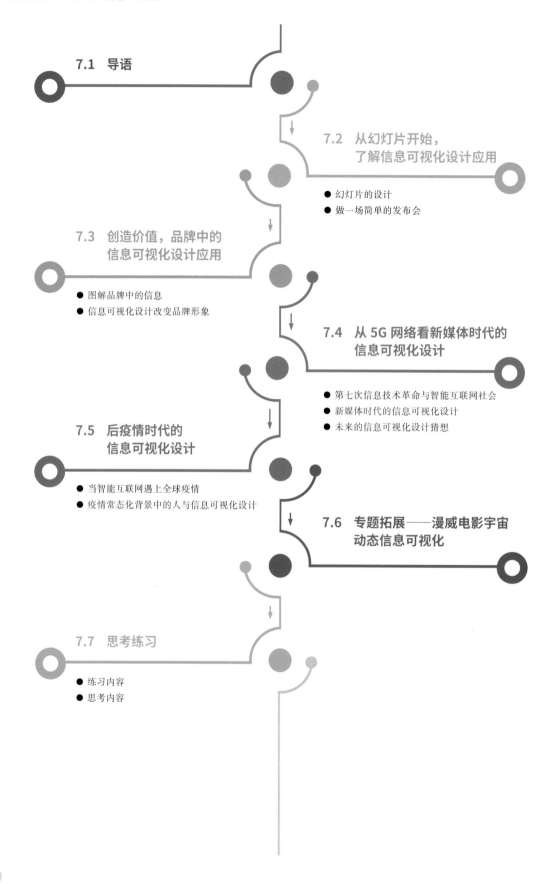

7.1　导语

7.2　从幻灯片开始，
**　　了解信息可视化设计应用**

- 幻灯片的设计
- 做一场简单的发布会

7.3　创造价值，品牌中的
**　　信息可视化设计应用**

- 图解品牌中的信息
- 信息可视化设计改变品牌形象

7.4　从 5G 网络看新媒体时代的
**　　信息可视化设计**

- 第七次信息技术革命与智能互联网社会
- 新媒体时代的信息可视化设计
- 未来的信息可视化设计猜想

7.5　后疫情时代的
**　　信息可视化设计**

- 当智能互联网遇上全球疫情
- 疫情常态化背景中的人与信息可视化设计

7.6　专题拓展——漫威电影宇宙
**　　动态信息可视化**

7.7　思考练习

- 练习内容
- 思考内容

7.1 导语

读图是当今社会最常见的信息获取方式之一，在数字媒体的技术革新中，信息可视化设计也迎来了机遇与挑战。新媒体中的视觉艺术早已习惯将具象直接作用到人的思维中，视觉与视觉对象之间的距离得到消解，取而代之的是图像消费的快感。

相对于文字，图像在艺术形式的表达上具有天然的优越性，它使人们在阅读中不断追求感官的满足和刺激，与此同时也让浅阅读成为一种习惯。媒介变革对艺术的影响还表现在生产和消费方式中，利用数字媒体的传播优势，现代工业打破了原来艺术发展的封闭性，视觉形象得到批量复制并源源不断地输出给大众，形形色色的信息被可视化在人们日常生活的各种角落，曾经的精英艺术已经逐渐丧失了原本的权威性。

随着 5G 网络的快速普及，新媒体时代迈入了新的篇章。互联网在信息技术不断升级的过程中，渗透在社会生活的每一个角落，移动支付、共享经济、短视频直播等新兴产业正在快速地改变着社会风貌。在 5G 网络爆发的浪潮中，互联网已进化至更加智能化的形态，在人类尚未察觉之时就已经融入生活中，成为日常生活中不可分割的一部分。智能互联网带来的技术变革对数据新闻的信息可视化设计产生了相当显著的影响，这些影响有正面也有负面，智能互联网对信息可视化的改变不仅仅体现在设计结果的最终呈现上。新的信息技术形成新的交互体系，这也造就了新的时代主题与审美标准，所以信息可视化设计不仅需要从技术角度发生改变，更需要从形式与内容上迎合当下的时代所需。

7.2 从幻灯片开始，了解信息可视化设计应用

7.2.1 幻灯片的设计

幻灯片是信息可视化设计最基础的应用，却也是遭受模板毒害最严重的设计应用。信息可视化设计在幻灯片中的表现风格多样，可以是简约和直接的，也可以是高度修饰或极度繁复的。在信息爆炸的快速读图时代，我们对幻灯片的设计要回归到简洁的视觉表达中（图7-1）。其实，视觉的简洁并不意味着每个视觉元素都要设计得尽可能精细，而是在特定情境下设计得恰到好处。但是，简洁的运用经常是很复杂的，因为它要牵涉到其他方面的妥协，比如信息量上。如何做到信息表达的明确和图形语言的简洁，是信息可视化设计成败的关键。其实一些看似精美的设计反而会降低那些受众想快速获取信息的速度。总体来说，幻灯片设计要遵循以下三个方面的内容。

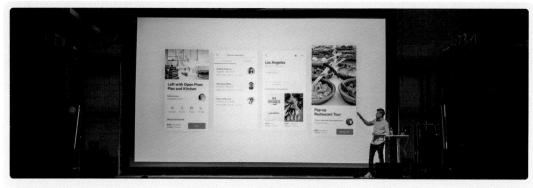

图7-1　幻灯片概念示意图

（1）色彩的简洁

尽管色彩可以帮助读者回忆幻灯片中的信息，但过多地使用色彩，反而会影响读者的记忆。如果同时使用五种以上不同色系的颜色，在视觉上就会过于花哨，没有识别性。举个例子，在一本字典上，分别用26种不同颜色的笔涂在26个字母的开头单词上，看似加强了读者对字母的区分和记忆，其实所得到的结果和没有涂色的效果是一样的，这种形式的色彩添加毫无意义。过多的色彩反而使其失去了识别的功能（图7-2）。

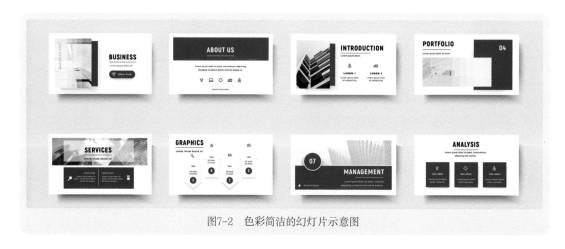

图7-2　色彩简洁的幻灯片示意图

（2）文本的简洁

信息可视化设计的简洁度也可以根据它的文字提示——标注、图例等来衡量。多少空间、图形和文字的简洁度才是合适的？这取决于信息集合的多少和信息显示的目的。读者阅读的初衷一定是感知到这个东西对他们有用，有一定吸引力。对此，他们会在短暂的时间内做出自己的判断，并形成对该信息的第一印象。这就需要设计师将信息用较短的时间把其内容传递给受众，并引导人们判断是否需要在乎它。当人们花费很多的时间和努力用于了解相关信息却仍然感到困惑时，说明一定是哪里出了问题。不清晰、不一致的字体，混乱的文字排版，文字组合的无秩序，文本间隔大小的随意处理，文字受到背景的干扰等都会造成人们理解信息的障碍（图7-3）。

图7-3　文本简洁的幻灯片示意图

（3）空间的简洁

空间的简洁可以通过在各个元素之间使用留白的方式，提高信息的易读性。留白是很有价值、很活跃的设计元素，如果使用得当的话，空白空间大大有助于人们对信息内容的消化。它增加了整体编排的结构、秩序和呼吸空间，有助于显示各个元素之间的联系，引导读者对幻灯片信息的关注，提高信息识别度（图7-4）。

图7-4　空间简洁的幻灯片示意图

7.2.2 做一场简单的发布会

发布会是幻灯片的延续，是表达作品内容的最好舞台，是设计师通过幻灯片与语言表达对其设计作品的完整展现。如果说专业能力是设计师的立足之本，那么表达能力一定是解决一切诉求的前提。表达能力的应用体现在设计的方方面面，设计师必须要懂得推销自己的设计方案，懂得通过自己的语言来展现作品最优秀的内容（图7-5）。做好一场发布会要做到以下三点。

图7-5　发布会示意图

首先，要遵循"三点式"表达法则（图7-6）。明确表达的核心，逻辑清晰，思路完整，训练自己的总结能力。

其次，要掌握多种表达方式。沟通是要用对方听得懂的语言——包括文字、语调及肢体语言进行交流，针对不同的沟通场景和沟通对象，选择更适合的沟通方式。

最后，要懂得控制时间节奏。因为大多数人注意力集中的时间是有限的，大部分人难以关注细节。

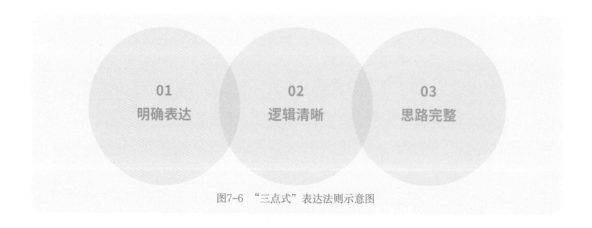

图7-6　"三点式"表达法则示意图

7.3 创造价值，品牌中的信息可视化设计应用

7.3.1 图解品牌中的信息

品牌中的信息可视化设计应用多为图解，尤其是在众说纷纭的品牌圈、琳琅满目的商品世界和瞬息万变的市场环境中，图解以最快的方式向消费者传递着品牌信息。随着传感技术、大数据可视化的日益兴起、软硬件运算能力的逐渐强大和人们对"感知体验"需求的增加，品牌视觉的表现领域将越来越广，呈现智能化与多元化。网络和信息系统正在不断改变消费者的决策方式，为了树立更好的品牌形象，打破传统的品牌视觉形象设计分析的套路，系统性地图解品牌信息并使之成为品牌形象的一部分，成为许多品牌有效应用信息可视化设计的方式。

图解品牌中的信息意味着要有效地组织视觉元素以便读者能看到品牌信息的基本结构。在搭建品牌信息结构的过程中，格式塔原则是基础。特别是局部怎样与整体联系起来这方面的一些原则，都是来源于被称为格式塔的心理学研究流派。格式塔（Gestalt）是一个德语词，本义是"形式、模式、形状、构成"。认知的格式塔原则能帮助设计师理解受众如何看背景，也就是整个视觉范围中的图形。我们对一种形式的认知取决于其在一个视觉范围内的其他部分（图7-7）。换句话说，整体形式在理解其局部时起着不可或缺的作用。格式塔原则涵盖了很多认知经验。其中两个最重要的原则是图形与背景的对比和编组。实际上，我们看到的所有东西都取决于我们把一个图像从另一个图像中区分出来、把前景从背景中区分出来。这两个原则事实上是普遍适用的，也就是说，大多数受众对于显示这种原则的视觉语言都有类似的认知反应，无论这种视觉语言是出现在纸上、公告板上，还是计算机屏幕上。虽然这些原则适用于大多数情况，但是在某些特殊情况下还是要懂得取舍。因为受众的认知反应并不局限于格式塔原则，只有考虑到特定设计问题在信息可视化设计上的变化，才能衡量格式塔原则的效用。格式塔原则是信息可视化的一种表现手段，不是目的，它是用来从视觉角度解决信息可视化的认知工具。

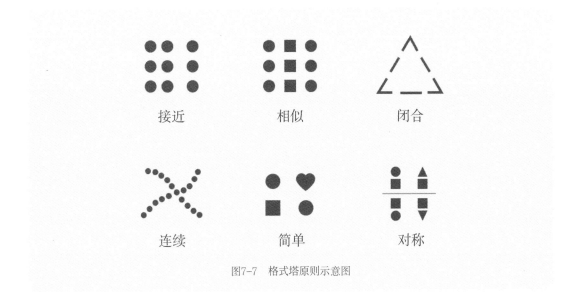

接近　　　　相似　　　　闭合

连续　　　　简单　　　　对称

图7-7　格式塔原则示意图

在图解品牌的信息结构排列中，面对视觉图形时，可以做到相同的图形和背景的区分。有时图形和背景的对比是相当模糊的，就像在浓雾弥漫的清晨看森林一样，一切都是灰蒙蒙地混合在一起（图7-8）；但有的时候，对比又清晰得就像沐浴在明媚阳光下的树叶，每片都清晰可辨。就是因为视觉对比的模糊，视线才无法聚焦，导致品牌信息混乱无序，受众无法清晰认知。所以在图解品牌的设计中需要考虑图形和背景的对比缺失对品牌信息传播的影响。图形和背景的对比很容易被视觉噪音降低，从而削弱信息可视化的清晰度以及简洁程度。视觉噪音是阻碍我们对感觉刺激产生认知反应的东西。

图7-8　清晨的森林

那么视觉噪音是如何影响图形和背景对比的呢？有时在设计和处理文字时，字体本身也可能成为一种噪音存在。比如，字体下方额外的线条或纹饰，本来是想赋予字体一些特色，结果却增加了干扰。但并不是说有些字体没有用处，而是信息内容的情境必须允许视觉噪音存在才行。视觉噪音也可能发生在文字间排列过于紧密的情况下，字与字、行与行之间没有喘息的空间。在实际的品牌形象应用设计中，视觉噪音降低了受众理解信息的能力，而受众不能理解信息，也就失去了信息可视化的意义。同时，视觉噪音还增加了信息可视化的视觉容量，破坏了它的简洁性。

编组是格式塔原则的另一个重要原则，它能够使各部分凝聚。当图形和背景对比把图像从一个区域中凸显出来的时候，编组则是把它们组织成一个个单元和子单元，它是处理文字、图形、色彩之间结构有力的武器。在品牌形象系统中，编组把这些视觉元素串在一起形成有组织的单元，使受众能够有效地选择品牌信息的各个部分。它能产生视觉凝聚力，把各部分组合在一起。选择一种合适的信息组合类型仅仅是搭建品牌信息结构的开始，之后则应该决定如何在这个框架中展现想要传达的品牌信息的内容，从而达到品牌信息传达的功能，加深受众对品牌的理解。

7.3.2　信息可视化设计改变品牌形象

在信息可视化的语境下，品牌形象即为消费者脑海中潜意识的虚拟信息，通过信息符号传达给消费者，通过一系列整合使消费者潜意识生成一整套感受，在品牌形象传播中构建认知与判断，以及独特的情感和偏好，从而形成交互设计下的信息整合，最终构成了品牌的用户体验。

品牌形象在传播过程中，通过信息可视化设计营造用户体验，创建与受众形成相互联系的品牌信息。通过格式塔搭建品牌信息结构，有效组织视觉元素，将局部与环境整体结合起来，避免阻碍品牌信息的有效传播。企业还可以通过体验店让消费者了解品牌，以服务沟通消费者，使其体验产品特性，在交互体验中对品牌产生好感，从而为品牌传播搭建信息桥梁。让受众参与进来是拉近品牌与消费者的直接方法。消费者在品牌传播中获取亲身感受，强调参与体验的乐趣；品牌形象传播环境的多样化，信息媒介形式表现手法的多元化，使可视化设计与消费者之间产生互动，最后会给消费者留下深刻的情感记忆。

品牌价值来自品牌产品质量和服务，产品作为创建品牌最重要的物质构成要素，无论是有形产品还是无形服务，都可以通过可视化设计满足消费者的个性化需求，培养消费者对品牌的忠诚度，为构建品牌形象创造先决条件。消费者对产品品牌的识别体验，可以反映出产品是否满足消费者的功能性要求。消费者以满足其功能要求、舒适的体验和良好的服务体验对产品进行评价。品牌在产品营销和传播中超越消费者要求，这样消费者会主动推介品牌，形成正面评价。品牌形象传播中要突出产品舒适性体验。通过信息可视化设计使消费者在产品体验中真切感受到方便、顺畅、便捷。在消费者品牌体验中，良好的服务是产品的无形价值，企业要优化品牌消费者体验。在品牌信息可视化呈现和品牌服务上，消费者首先会对功能性进行评价，因此企业要及时发现消费者需求，超预期满足会对服务效率产生很大的促进作用，亦能让消费者体验品牌的良好特性。

图7-9　安踏定制服务海报

提炼品牌形象系统的信息可视化设计的形式风格是一种审美性的体现，主要满足品牌传播形式和信息可视化的要求（图7-9），从而把握文化、地域、需求的审美差异性。例如微信的主要颜色是黑、绿、白三种，中规中矩的布局给消费者稳重、信赖的感觉，使之更像是成人的沟通工具。

微信的用户受众主要是青年人和成年人，多以企业员工、大学生为主，考虑到用户构成群体，微信界面设计围绕沉稳、生活、品质化进行设计。因此，在品牌形象系统的信息可视化设计提炼中，形式和风格首先需要和人们的审美需求相结合，这是最基本的设计要求。不同品牌的信息可视化呈现方式，主要由特定的信息情境和用户群体决定。

在信息可视化设计横行的环境下，品牌形象传播通过多个交互方式提供消费者体验，充实消费者的品牌情感感受。人体的感知信息大多数是视觉信息。这些视觉信息包括文字、图形、色彩等方面的信息转达，故而在品牌形象设计的过程中，要全面考量受众的视觉承受信息的范畴，要合理规划视觉信息内容，确保受众对这些视觉信息的接受处于最大程度。在移动互联时代，新媒体作为品牌形象传播手段开始强势发力，信息可视化利用新媒体特点专注消费者研究，打造极具消费者良好体验的信息可视化符号。

以手机为代表的移动端可以随时随地与消费者进行联系，及时发觉消费者即时需求以及个性化要求，快速传播满足消费者要求的信息，产生即时互动环境，大大提升消费者体验，真正做到为消费者创造价值，让良好体验无处不在。品牌信息优质内容要及时满足消费者的人性需求，有情怀、有存在感，快速解决消费者需求，架起品牌和消费者的情感线，从而建立长远的交互关系。体验店是消费者与品牌零距离接触的固定场所，这也是消费者了解产品功能、体验产品性能的终端地点。目的是通过可视化品牌信息营造良好的体验氛围，让消费者对产品功能和品牌形象产生积极评价。如苹果线下体验店就在用户体验上做得细致、独特，通过良好的交互设计让苹果品牌形象借助信息化一览无余地展示出来。2008年，苹果公司在北京三里屯开设了中国第一个线下体验店（图7-10）。苹果体验店采取全通透、明亮大色块布置，以品牌视觉形象信息化设计让苹果品牌全方位呈现在消费者面前。在区域划分上，通过形象导视系统引导消费者有序体验，良好的环境体验刺激消费者对于产品的好奇心，从而使之产生购买欲望。交互设计下的全生态体验店，核心是体验品牌产品。此外，苹果体验店设计主要以简、洁、清等品牌构建元素为核心营造氛围，产品与环境融为一体，充实体验环境，让消费者感受到苹果品牌尊贵、安全的设计理念。空间大量开放和"留白"让消费者感受开放、轻松、无压力的体验环境，保证消费者顺畅的视觉体验。银灰色是苹果体验店的主要用色，搭配白色突显低调而又务实，沉稳不失品质，体现其科技感和高品质。

图7-10　苹果线下体验店

7.4 从 5G 网络看新媒体时代的信息可视化设计

7.4.1 第七次信息技术革命与智能互联网社会

在第三届世界互联网大会（2016）中，联想集团董事长杨元庆提出："未来将是智能互联网的时代。"什么是智能互联网？在过去相当长的一段时间里，各类科幻作品尤其是好莱坞影片塑造了太多关于智能互联网的形象。其中就有《头号玩家》《阿丽塔：战斗天使》《未来战警》以及《机器人总动员》等，这些影视作品描绘了人类对于未来智能社会的各种幻想。2020 年 12 月，游戏开发商 CDPR（CD Project RED）的角色扮演游戏《赛博朋克 2077》席卷全球，故事设定在科技高度发达的未来世界。游戏中包含了虚拟现实、万物互联、人工智能、科技义体等科幻元素，这些因素使得人们对于智能化社会的畅想与期待再度被点燃。科幻作品留下的固有印象使得很多人依然认为智能互联网离今天有相当遥远的距离，甚至很多缺乏技术背景的人将独立思考的智能体视为智能化时代的标志。

当我们将目光移回生活中会发现，现实中的"智能"与科幻作品中的"智能"存在着明显差异，智能互联网已经悄无声息地融入我们生活的方方面面。传统互联网建立在每台电脑之间，由电缆或光缆实现互联。而智能互联网中，最大的区别就在于已经全面普及的智能移动终端，这里的移动终端不仅限于智能手机，还包括平板电脑、智能电视以及智能穿戴设备等其他终端。智能互联网的出现不是偶然的，是智能移动设备经过普及后的必然结果，所以移动互联是智能化的基础，这些不断升级的移动终端拓宽了我们与世界的沟通。手机不再单纯是用来通话和发短信的移动电话，手表的功能也不再仅是呈现时间信息，可预见的万物互联雏形已经出现。手机可以随时随地查看各类消息，手表、手环可以对我们的身体指标进行智能监测（图 7-11），电视可以操控家里的智能家居。我们可以浅显地认为，智能互联网就是各种设备在互联网中可以精准获取信息并传递给人类，这些设备也作为人类感官的延伸从而使得沟通交流更加便捷直接。人类对于世界最初的认知就是来自感官，智能互联网的出现使得人类对世界的了解通过这些智能设备变得更加广泛与深入，这便是智能互联网的价值体现。

图7-11 华为智能手表 Watch GT 3

　　智能互联网中有一个词频繁出现在大众的视野中，即"大数据"。对于大数据的理解，我们极容易从字面陷入认知的误区，前面也有提及数据不仅是数字，还应该包含着更多的内容。

　　大数据究竟是什么？在 1997 年第八届美国电气和电子工程师协会（IEEE）会议上，迈克尔·考克斯（Michael Cox）和大卫·埃尔斯沃斯（David Ellsworth）发表的论文《为外存模型可视化而应用控制程序请求页面调度》中首次使用了"大数据"这个概念。2000 年，加利福尼亚州立大学伯克利分校发布研究成果：将每年四大物理媒体（纸张、胶卷、光盘以及磁盘）产生的原始信息由计算机存储量化，即所有信息可以用计算机内存单位表示。随着每年数据量以火箭般的速度扩大，"大数据"也正式成为海量信息流的代名词。

　　大数据这个概念的全面爆发也是得益于智能互联网的迅速发展（图 7-12），智能互联网为大数据的成长提供了天然的养料。在大数据组成的海量信息流中，人们的思维方式受到了巨大的冲击，甚至是颠覆了对世界的认知，这种冲击与颠覆也快速地推动着人类去重新认识这个世界。

　　即使我们尚未了解大数据的概念，日常生活也因为大数据的普遍应用而发生着革命性的变化。巨大规模的信息通过云计算再传回我们每个人的本地终端，定制化的信息推送正是在这样的基础上得以实现。

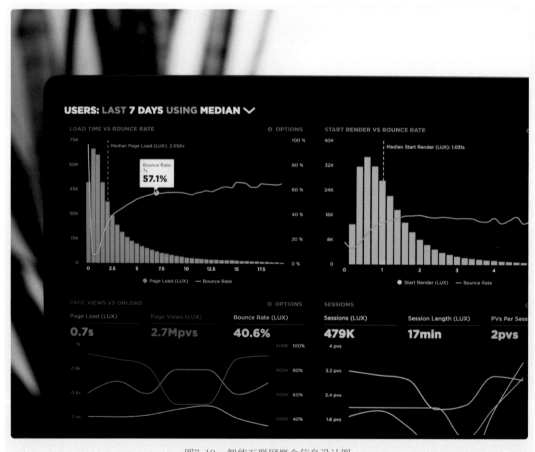

图7-12　智能互联网概念信息设计图

智能互联网如何改变人类的生活？

我们把目光拉回十年前，3G 网络已经普及，移动互联网的出现使得我们可以通过智能手机浏览网页，网络通信软件不再仅限于计算机内，真正实现了随时随地便可上网（图 7-13）。4G 网络的出现改善了很多 3G 网络无法实现的功能，并造就了线上服务的全面爆发，越来越快的网络速度带来了移动网购、短视频、直播等新兴产业，互联网在这样的环境中从传统的信息传输平台逐渐过渡为一个强大的生活服务平台。

图7-13　生活中常见的信息设计图

将智能终端的入网看作是智能互联网的标志，那么自 3G 网络普及开始，智能互联网就已经开始融入我们的生活。在广泛的网络覆盖环境下，我们的生活中开始出现移动支付、共享经济、外卖、导航等各种依托于智能互联网的服务。我们外出可以只带手机，正是因为我们默认任何地方都有网络的存在，一部智能手机就可以让我们完成与世界的交流与互动。智能互联网对于人类生活的改造还不止这些，传统互联网到智能互联网的升级，正是在解决了信息传输问题的基础上，人们开始思考如何更有效地去运用好信息传输。

因此，智能互联网正从信息传输、生活服务转向社会服务。智能互联网唯有做到可靠、安全、大容量接入和低功耗链接，才能最终实现人类对于智能时代的愿景，并在这个基础上形成社会服务。

7.4.2 新媒体时代的信息可视化设计

智能互联网改变着人与人之间的信息传递方式，数据新闻的信息可视化设计也因此受到影响并产生了相应的变化。数据新闻的信息可视化设计拥有着明确的目标内容与受众群体，其核心本质一直都是解决人类的数据信息需求。在信息爆发的互联网社会中，数据信息需求不再像过去那样仅是人类日常生活中的锦上添花，如今的数据信息需求无处不存在于人们的日常生活中。试想当下的人们每天需要面对的数据信息需求，出门前需要从天气预报中了解气候变化，路上会从交通流量中找到最佳的路线导航，想订外卖时需要从商家的优惠活动中找到最便宜的套餐组合，类似的案例还有很多，这些数据信息支撑着人类社会的运转，并且逐渐成为人类最基本的生存需要。数据信息越来越成为人类社会中无法摆脱的依赖，失去了数据信息便会影响到人类的社交需求、安全需求，甚至影响到基本的生存需求。缺少天气预报（图7-14），人们便会在选择合适的保暖衣物时发生错误；缺少交通流量的信息，人们很容易因为堵车而耽误工作；缺少物价信息，人们在选择商品时很容易额外支出不必要的费用。这些数据信息扎根于人类社会中，成为日常生活的必需品。因为数据信息需求量的迅速提升，数据新闻在智能互联网的影响下获得了无法估量的舞台空间。

图7-14　天气信息可视化示意图

智能互联网不仅改变着数据信息的需求，同时也从对受众群体的影响中改变着数据新闻的信息可视化设计。智能互联网时代的到来使得人类被动面对着越来越多的信息可视化设计，这些设计产品传达的信息在生活中也潜移默化地拓展了人类的认知边界。一个直观的例子就是身处中国的人们，可以通过互联网了解世界各地的新冠疫情感染人数。受众群体因为随处可见的信息可视化设计而不断提高他们的信息需求，数据信息需求作为人类最重要的信息需求之一也因此而不断提升。数据信息需求在智能互联网的影响下，不仅需求量有着巨大的提升，信息内容也在依据不同受众群体的需要而逐渐细化。信息可视化设计在这样的时代背景下，通过新的信息技术来满足人类不同的数据信息需求。智能互联网对数据新闻的信息可视化设计影响很多来自智能互联网对信息可视化设计的重新塑造。更加具有交互性的信息可视化设计以及越来越多的非物质设计形式与多维度信息的表达，都使得数据新闻在智能互联网时代出现了新的表达形式。数据新闻的信息可视化设计是以视觉信息为主要内容的多维互动，随着信息技术革命带来的全新社会环境，智能互联网中的数据新闻需要在视觉形式上体现当代艺术表达，同时需要在受众群体的精神层面强调传统文化。数据新闻的信息可视化设计在完成功能使命后要回归到文化塑造中，并强调多维跨界互动。数据新闻的信息可视化设计在智能互联网带来形态转变后更加强调生活化设计，让最终的设计结果自然地融入社会生活，从而更好地解决社会问题。

在当前，信息可视化设计的艺术化表达会更加频繁地和智能互联网技术结合。而随着智能互联网技术的成熟，一个崭新的技术为数据新闻的信息可视化设计带来了显著的影响。在视觉类设计产品需求量逐渐提升的社会中，阿里巴巴公司成立了"鲁班"项目，并在 2016 年双十一首次推向市场。"鲁班"项目以图像智能生成技术为基础，每秒可制作电商海报 8000 张，一天可以制作 4000 万张。该项目仅在 2016 年双十一当天便完成了 1.7 亿张海报的制作。2017 年完成 4 亿张首页海报并且逐年上升，这个任务量相当于 100 个设计师不眠不休工作 300 年。

在第七届用户体验大会中，阿里巴巴公司将"鲁班"项目更名为"鹿班"（图 7-15），推出一键生成、智能创作、智能排版、设计拓展四大模块，从海报行业的输出，扩宽为平面设计领域的输出。人工智能技术的介入，使得信息可视化设计出现了新的变数，并影响了数据新闻领域。人工智能技术通过批量的美术加工逐渐替代了模式化的快餐设计，这使得需要通过设计师来创作的信息可视化设计成为更加纯粹的艺术表达。逐渐僵化的信息可视化设计生态因为人工智能对美术加工岗位的替代导致设计师创作的信息可视化设计产品更加注重文化塑造，数据新闻的信息可视化设计因此也得到了相应的发展。

图7-15　人工智能项目"鹿班"

7.4.3 未来的信息可视化设计猜想

　　未来的信息可视化设计究竟会因为智能互联网而呈现出怎样的视觉形式，当前的设计学研究都没有给出明确的定论。不过可以肯定的是，未来的信息可视化设计必定是科学技术与人类情感统一的结合体。不论是当下正在发展的 5G 网络环境，还是着眼于未来的 6G 网络，智能互联网的时代主题都将始终贯彻在人类社会的发展中。信息传输与生活服务已经不再是社会关注的焦点话题，取而代之的是以社会能力提升为核心思想的时代主题，人类社会因为智能互联网的出现而正在发生第四次工业革命。在智能互联网时代的社会中，信息可视化设计依旧在追求更高效率的信息传递，但是设计师们进行的尝试已经不再是仅从艺术形式的创新中找到方向，突破传统信息交互的设计产品开始逐渐出现在人们视野中。信息可视化设计在未来需要解决的问题已经不再仅是内容的选取与艺术形式的表达，而是信息交互方式的选择。在传统的互联网环境中，信息可视化设计只能传递至每个人的智能手机、平板电脑以及笔记本电脑等入网终端中，而智能互联网的出现使得人们接收信息的场景得到突破，因此信息可视化设计也将能够出现在新的使用场景中。

　　随着人类物质生活质量的提升与城市文明的快速发展，汽车已经成为许多家庭必备的交通工具，这意味着人们在出行途中的大部分时间都是在车厢中。当前在 4G 网络成熟的阶段，已经有相当多的汽车企业研发出了能够连接互联网的车机系统（图 7-16），这标志着汽车已经成为人们接收互联网信息的重要渠道。尽管车机系统因为技术原因，还未出现如同手机和平板电脑一样的交互逻辑与操作规范，但是在可预见的智能互联网时代的未来中，汽车通过如手机或平板电脑一样的操作系统来与人类进行交互已是必然趋势。以国产品牌理想汽车的车机系统为例，三个屏幕及 HUD（抬头显示）分别为驾驶位与副驾驶位提供着相应的信息内容，这样的场景使得信息可视化设计能够合理地出现在汽车中。具有时效性的汽车行驶状态、道路交通信息以及为车内用户提供影音娱乐的信息都能够以高效率的可视化形式推送。基于车机系统的信息可视化设计需要根据人们的用车习惯、交通安全规范进行相应的设计策略调整，而驾驶辅助技术的成熟也为信息在用车场景中的可视化提供了必要的安全保障。

图7-16　理想汽车车机系统

　　智能硬件生态是信息可视化设计突破传统交互形式的另一个方向。在泛在网与万物互联因 5G 网络技术不断发展的前景下，越来越多的智能硬件成为人们感官的延伸，这些硬件的相互关联组建成了能够使信息无缝穿插的硬件生态。以华为智能硬件生态为例，用户以手机为接收信息的核心端口，并通过平板、电视、手表以及眼镜等设备进行拓展（图 7-17），最终作用在家居、办公、运动以及出行等场景中。智能互联网社会的建立得益于越来越多智能硬件生态的出现，一体式的使用体验使得人们通过不同端口都能满足信息需求，更加丰富的使用场景为新闻信息图表设计提供了承载空间。在信息爆炸的互联网时代中，任何新闻的传播都是争分夺秒的战场。因此在智能硬件生态的不同端口中，设计师们不能够放过任何存在着信息交互空间的可能性，信息可视化设计需要以更贴合时代的形式呈现给受众群体。

图7-17　头戴式虚拟现实设备

　　此外，虚拟现实（Virtual Reality）也将成为信息可视化设计的重要载体。虚拟现实技术早已经不再是什么新鲜事物，但是过去因为信息技术的限制而始终难以落地。智能互联网技术的出现使得虚拟现实的信息处理不再需要依靠强大的本地计算机设备，只需要通过网络就可以进行高速度、低时延的虚拟现实呈现。

　　今后人们将要面临的信息可视化设计，将是从智能互联网中延伸出的视觉所感知到的设计。未来的一切都将是全新的场景，非物质化的虚拟空间成为现实空间的一部分，它建立在现实的基础之上，但又呈现出对现实的超越，或者说虚拟空间就是现实空间的某种子集。信息可视化设计必将超脱原本静态的、单向的视觉表现形式，开始转变为动态的、交互的、虚拟智能的信息图形与可视化的艺术表达形式。设计永远是在解决人类当下的问题，对于设计行业的工作者，不论是身处社会中的设计岗位，还是正在进行相关课题的研究，都需要切实了解最前沿的技术带给设计的无限可能性。未来的信息可视化设计究竟会以怎样的形式将信息呈现给受众群体至今仍然尚无定论，结果只能由时间慢慢把答案传达给不断发展的人类社会。而这个答案必然是紧靠着社会变迁创造的时代主题，通过最合适的信息技术表达着符合大众审美的内容。

7.5 后疫情时代的信息可视化设计

7.5.1 当智能互联网遇上全球疫情

很长时间以来，人类对未来的担忧逐渐不再是热议的话题。随着技术的发展，智能互联网和新能源、新材料的出现使得天灾、资源、污染、环境等许多问题都能够顺利得到解决。对于相对发达的国家而言，失去动力已然成为最大的危机，低欲望、低生育的社会面貌使得人类生存的价值与意义逐渐被消解，反生活成为一种新风尚。当物质生活基本满足、不再为生存担忧时，寻找生存目标的精神挣扎成了很多人每天朝思暮想的生活主题。所以这些看似不正常的现象，其实并不反常，过于娱乐化的意识形态必然会因为人类文明的发展而出现。但是，现实从来都不会是童话故事，2019年末的一场全球危机改变了人们的生活节奏。

直到今天，我们都依然笼罩在新冠疫情的阴霾中，并且因为一些国家的防疫策略，疫情常态化是当今人类必须要直面的考验。在全球疫情的环境中，我们见识到了智能互联网的强大（图7-18）。因为这场疫情，整个社会对于信息化的需求激增。非常典型的案例就是在疫情暴发两周后，浙江就开发出了健康码，通过智能化的体系进行管理，这让和湖北有大量人员往来的浙江很快控制住了疫情。这场疫情显示了中国和世界上很多国家的不同，其中非常重要的一项就是信息化的能力。强大的信息体系保证了疫情防控状态下物流的畅通，所有人都可以通过智能终端及时了解疫情发展，各种资源能够得到合理分配，城市可以保证正常运转。与此同时，这场疫情使得中国数亿在校学生转向了网络学习，为如此规模的学生提供畅通的网络环境，全世界仅有中国可以做到。

图7-18　新冠疫情概念示意图

所有的这一切都是智能互联网遇上新冠疫情带来的冲击与影响，在这场人与自然的博弈中我们见证了智能互联网的能力与价值。随着 5G 网络的普及，已经成熟的应用会出现全新的机会，智能互联网不仅可以改变个人用户的终端体验，还有更多具有社会价值的空间等待着各领域的设计师一起发掘。

7.5.2　疫情常态化背景中的人与信息可视化设计

设计因人而存在，全球化的新冠疫情在短短几年的时间内改变了许多人的生活习惯，设计亦随着人的变化而变化。

信息可视化设计基于人类的视觉而存在，视觉是人们进行信息交流的核心感知，视觉的传播必定比语言更加深入与生动，并且伴随着情感交流与人们的心灵相联结。

因此，信息可视化设计是未来人类文明中不可或缺的重要存在，以视觉艺术形式进行信息的可视化传达将是人类未来生活的基本生活需求。从社会功能角度来看，信息可视化设计是在"信息发布者"和"信息接受者"之间，以艺术设计的方式预设一座信息沟通的"桥梁"（图 7-19）。这座"桥梁"的支撑技术，与不同时期特定的信息传媒技术高度相关，并因其发展变化而导致信息传播形式和传播生态的改变。这些改变必然导致信息可视化设计发生新的变化。

智能互联网已在信息可视化设计的变革中起到了很关键的影响作用，即便没有新冠疫情，数字化的工作和生活方式的发展也已经足够快速和强势。以电子商务为例：据商务部电子商务和信息化司 2020 年公布的《中国电子商务报告（2019）》显示，2019 年，全国网上零售额达 10.63 万亿元，其中实物商品网上零售额为 8.62 万亿元，占社会消费品零售总额的比重为 20.7%，而 2012 年该比重仅为 6.2%。网络购物用户规模达 7.10 亿人，而 2012 年为 2.47 亿人。

仅仅数年，电子商务已经显著改变了零售业的格局。不难看出，这些数据的背后是海量的线上信息传播、交流在人们生活中的日常化。而随着新冠疫情的常态化，"疫情防控"将在较长一段时期内成为社会生产生活中的一种常态，这种状况促使人们在工作和生活之中更多地运用线上方式。信息可视化设计曾经的传播生态，是基于单向的大众传播媒介而构建，其为了能在第一时间引发读者的关注，必然以"视觉识别力"为首要。而在以个人移动终端为主要信息媒介的数字化传播生态中，一则信息要有效引发关注，除了必要的"视觉识别力"，更需要足够的内容"黏性"，引发受众进一步点击和深入体验，才能有效完成信息传达的使命。从"三秒钟识别"向"三分钟体验"的提升，正是基于传媒技术的发展及用户体验的改变对信息可视化设计提出的新需求。

图7-19　新冠疫情中的信息可视化设计

7.6 专题拓展——漫威电影宇宙动态信息可视化

作者：新加坡《海峡时报》的数据艺术家。

漫威时代正式开始于 1961 年， 漫威电影中的大部分虚构人物都在一个称为"漫威宇宙"的单一现实中运作，尽管该宇宙已被进一步描述为由成千上万个独立宇宙组成的"多重宇宙"。

这个数据可视化项目深入研究了宇宙。自 2008 年以来，所有漫威电影实际上都组成了漫威电影宇宙（Marvel Cinematic Universe）。新加坡《海峡时报》的数据艺术家创建这种交互式数据可视化，通过一种有趣的方式来了解漫威电影宇宙中角色与电影之间的联系，既有趣又易于浏览（图 7-20、图 7-21）。

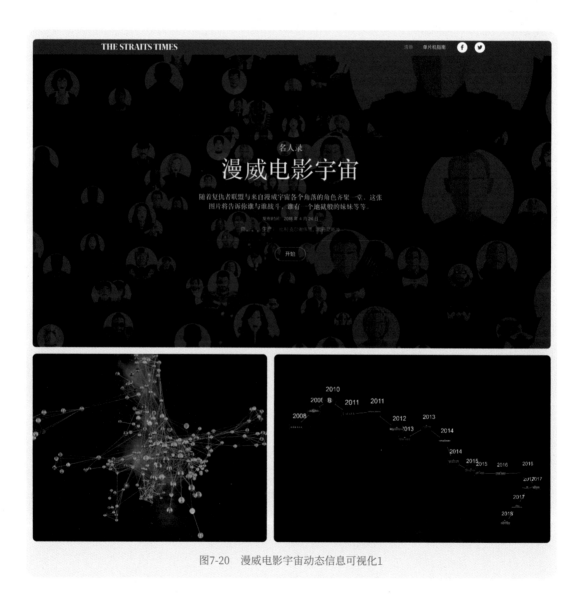

图7-20　漫威电影宇宙动态信息可视化1

图7-21　漫威电影宇宙动态信息可视化2

7.7　思考练习

◆　练习内容

1.根据自己已完成的信息可视化设计内容，完成相应的 PPT 制作，举行一场简单的发布会。

2.选择一个自己喜爱的或原创的品牌，进行图解与二次创作，并组合成一个完整的信息可视化设计作品。

3.根据后疫情时代的社会背景，选择值得被讨论的信息可视化设计话题，完成不少于 3000 字的论文写作。

◆　思考内容

1.思考新媒体时代中，还有哪些尚未发掘的信息可视化设计舞台。

2.尝试思考疫情怎样改变人们的阅读习惯，未来的信息可视化设计会如何发展。

更多案例获取

[1] Rendgen S. Information Graphics[M]. Koln：TASCHEN Gmbh，2018.

[2] Rendgen S. History of Information Graphics[M]. Koln：TASCHEN Gmbh，2019.

[3] Rendgen S. Understanding the World[M]. Koln：TASCHEN Gmbh，2014.

[4] 代福平 . 信息可视化设计 [M]. 重庆：西南大学出版社，2015.

[5] 樱田润 . 去日本上设计课：信息图表设计 [M]. 上海：上海人民美术出版社，2019.

[6] 木村博之 . 图解力：跟设计师学作信息图 [M]. 北京：人民邮电出版社，2013.

[7] 张毅、王立峰、孙蕾 . 信息可视化设计 [M]. 重庆：重庆大学出版社，2017.

[8] Uta von Debschitz. Fritz Kahn Infographics Pioneer[M]. Koln：TASCHEN Gmbh，2017.

[9] 李砚祖 . 艺术设计概论 [M]. 武汉：湖北美术出版社，2009.

[10] 李超德 . 设计美学 [M]. 合肥：安徽美术出版社，2009.

[11] 徐恒醇 . 设计美学概论 [M]. 北京：北京大学出版社，2016.

[12] 项立刚 . 5G 时代 [M]. 北京：中国人民大学出版社，2019.

[13] 项立刚 . 5G 机会 [M]. 北京：中国人民大学出版社，2020.

[14] 原研哉 . 设计中的设计 [M]. 济南：山东人民出版社，2006.

[15] 马斯洛 . 动机与人格 [M]. 3 版 . 北京：中国人民大学出版社，2012.

[16] 周静 . 新媒体时代下的视觉传达设计研究 [M]. 北京：光明日报出版社，2016.

[17] 胡小妹 . 信息可视化设计与公共行为研究 [D]. 北京：中央美术学院，2014.

[18] 郑杨硕 . 信息交互设计方式的历史演进研究 [D]. 武汉：武汉理工大学，2013.

[19] 肖宗凯 . 新华网"数据新闻"与《卫报》"数据博客"比较研究 [D]. 南昌：江西财经大学，2020.

[20] 蔡婷 . 新媒体环境下的信息可视化设计研究 [D]. 武汉：武汉纺织大学，2014.

[21] 孙祎 . 信息可视化设计在新闻领域的应用研究 [D]. 大连：大连工业大学，2019.

[22] 杨彦波、刘滨、祁明月 . 信息可视化研究综述 [J]. 河北科技大学学报，2014，35（1）：91-102.

[23] 王怡人 . 大数据与信息可视化文献综述 [J]. 工业设计，2018（4）：121-122.

[24] 邓若蕾 . 基于新媒体技术条件的信息可视化设计 [J]. 科技传播，2018，10（15）：135-136.

[25] 郑明峰、顾振宇 . 面向认知效率的信息可视化设计 [J]. 艺术与设计（理论），2011，2（12）：66-68.

[26] 刘放 . 数据可视化和信息图表——信息时代下的沟通设计 [J]. 美术大观，2018（5）：96-97.

[27] 牛一平、魏洁 . 情感理念在信息可视化设计中的表达 [J]. 大众文艺，2017（3）：149-150.

[28] 刘姝宏 . 新媒体艺术下信息可视化设计的反思与创新 [J]. 艺术与设计（理论），2018，2（Z1）：45-47.

[29] 王文婷 . 新媒体语境下的信息设计研究 [J]. 新闻传播，2020（17）：23-24.

[30] 安军 . 新媒体语境下信息可视化设计发展探析 [J]. 西部广播电视，2019（22）：44-45.

[31] 李维 . 信息可视化设计教学方法创新思考——评《信息设计之美：如何准确传达丰富的信息》[J]. 中国教育学刊，2020（8）：148.

[32] 彭小丹 . 信息可视化设计中的图形语言研究 [J]. 科学技术创新，2019（18）：84-85.

[33] 郑全太 . 影响人类信息需求的社会因素研究 [J]. 山东图书馆季刊，1997（2）：2-5.

[34] 韩静静 . 语言在人类认识世界中的作用 [J]. 法制与社会，2009（11）：386.

[35] 赵辉．基于新媒体技术条件下的信息可视化设计 [J]．理论探索，2018（1）：88-90.

[36] 赵国庆，黄荣怀，陆志坚．知识可视化的理论与方法 [J]．开放教育研究，2005（1）:23-27.

[37] 邓鹏，陈金鹰，陈俊凤．基于 5G 的物联网应用研究 [J]．通信与信息技术，2017，15（6）：34，37-38.

[38] 李继蕊，李小勇，高雅丽，等．物联网环境下数据转发模型研究 [J]．软件学报，2018，29（1）：196-224.

[39] 文煜．基于 5G 的物联网前景展望 [J]．中国新通信，2018，20（10）：21-22.

本书内容的电子课件请联系 juanxu@126.com 索取。